문화콘텐츠 디자인

출판 판매의 수익금은 한국의 경관, 관광, 역사, 문화 등
다양한 문화콘텐츠와 융·복합되는 도시디자인관련 "교육" 및
"도서출판"에 사용될 예정입니다.

독자들이 책을 읽으며 메모할 수 있도록 여백을 많이 주었고

때론 지면을 비워 두었으며 약시자를 위하여

편집디자인에 그게 벗어나지 않는 범위에서 글자를 크게 구성하였습니다.

굴뚝 없는 산업

21세기의 국가경쟁력을 좌우하는 것은 기술이 아니라 문화라고 합니다. 현대의 도시는 거대한 성장과 변화를 수용하는 대규모 공공영역의 창조가 요구되며 사회적 조건의 변화로 고전적인 도시공간을 뛰어넘어 국가 단위의 경계가 그 의미를 잃게 되고 작은 규모의 공간 단위인 도시와 지역이 주목을 받고 있습니다.

예술 및 문화 등의 창조성이 앞으로의 지역발전에 가장 중요한 자원이라는 점을 인식해야 합니다. 오늘날 문화는 광범위한 분야와 복합되고 융합되어 있습니다. 지역마다 독특하고 차별화된 전략으로 경제 지향적인 문화도시를 꿈꾸며 실천해 가는 세계의 도시들을 우리는 경험하고 있습니다. 문화는 바라보는 것에서 끝나는 것이 아니라 직접 실천하고 체험하는 참여형 문화가 형성되어야 할 것입니다.

얼마 전 외국 친구가 한국에 다녀갔습니다. 한국이 좋다며 아무 때고 불쑥 찾아옵니다. 미국에서도 오래 살았고 여행을 즐기던 터라 한국의 민박집을 인터넷으로 예약하여 삼청동·소격동·인사동·명동·동대문·가로수길 심지어는 파주의 헤이리마을과 프로방스까지 두루 섭렵한지 이미 오래입니다. 외국 친구

가 오려온 잡지를 따라 몇 군데를 동행했습니다. 재미있고 아름다웠습니다. 특히나 작고 개성 있으며 아름다운 간판들과 어우러진 단풍과 가을비는 영화 속 한 장면 같은 멋진 풍경을 연출하고 있었습니다. 제법 우쭐한 기분이 들었습니다. 친구는 혼자서도 한국의 골목 구석까지도 탐방을 합니다. 몇 시간 체험으로 손 뜨개질을 배우기도 하고 떡집에서 떡을 만들어 오기도 합니다. 외국인들과 한데 어울려 서울의 하루 가이드여행도 한다고 합니다. 한국을 여행하면서 만난 자국민들과 이야기를 나누다 보면 모두들 한국의 드라마와 한류를 이야기한다고 합니다. 명동과 동대문 등 한국의 명소와 길목들 심지어 골목길 구석구석까지도 가득하던 일본관광객들이 언제부터인가 현저히 줄어들고 이제는 우리의 가로와 생활 깊숙이 중국관광객들로 가득합니다.

외국 친구가 살짝 귀띔을 했습니다.

한류가 경색된 듯하지만 여전히 일본에서 한류는 진행형이고 지속되고 있다고 말입니다. 서로가 만나면 한국의 드라마 이야기와 아이돌 스타들의 소식을 나눈다고 합니다. 난타 공연을 매번 다시보고 또 본다며 상기된 표정을 보입니다. 공연·음악·문화·예술·산업·과학·의료·인문·자연에 이르기까지 다양하고 다각적인 분야에서 한국의 유형적 무형적 자원들이 세계인들에게 사랑

을 받고 있습니다. 한국인들의 타고난 장인정신과 열정들이 세계인들을 감동시키고 있는 것입니다.

한류는 한국의 국가위상과 산업 전체에서 부가가치를 창출한 실로 엄청난 파급효과를 지니고 있습니다. 지속적 한류를 위하여 지속가능한 한류를 위하여 우리의 가로와 환경을 면밀히 되돌아보아야 할 때입니다.

얼마 전 제주에 강의가 있어서 다녀왔습니다. '요우커'라고 불리는 중국의 관광객들이 인산인해를 이루고 있어 제주가 바다에 조금씩 가라앉고 있다고 합니다. 중국관광객들이 많이 와서 그 무게 때문이라고 합니다. 그 만큼 중국관광객들이 방문한다는 즐겁고 신나는 비명입니다.

그러나 우리는 그들을 맞이할 그들에게 안겨주고 기억에 남는 '문화콘텐츠'는 안정되어 있으며 우리는 그들에게 친절하고 배려하며 쉽게 길 안내를 해주는 가로환경에서의 시스템을 운영하고 있는지도 되돌아보아야 할 것입니다.

지구촌 사람들은 문화의 체험 후 글과 그림, 사진 등으로 특성화 된 도시와 마을을 지구촌 곳곳에 빠른 속도로 파생시키며 또 다른 방문자들을 불러들이게

됩니다. 그런 의미에서 문화예술과 디자인은 지역경제 활성화에 기여하는 중추적 역할을 하고 있다고 할 수 있습니다.

일례로써 상하이의 타이캉루 '티엔즈팡'은 우리나라의 홍대 골목이나 삼청동, 소격동 혹은 인사동을 연상케 하는 곳으로 빨래들이 뒤엉켜 있는 일상생활과 어우러져 있는 거리에서 예술의 거리가 되었으며 수많은 사람들이 찾아오는 세계의 명소가 되고 있습니다.1)

일본의 세토내해에 위치한 나오시마에는 예술작품들로 가득한 호텔과 미술관들을 자연의 품에 담았으며 마을 사람들이 떠난 빈집이나 오래된 민가를 건축가와 예술가가 작품으로 만든 것으로 '집 프로젝트art house project'로 불리며 그곳에서 영위되던 생활이나 지역의 전통 미의식을 현대적 조형론으로 풀어내고 있습니다. 빈집 자체가 한 작가의 미술관 역할을 하고 있으며 집 프로젝트는 빈집을 재생시켜 작품화한 것도 볼거리이지만 길 안내, 작품 관리 등

1) 정희정. 김옥예 '채워져서 아름다운 감성공간 상하이 타이캉루 티엔즈팡' 도서출판 미세움 2012

의 자원봉사로 주민들을 적극적으로 참여시키며 활력을 불어넣은 것도 눈여겨볼 만한 부분입니다.[2]

영국의 경우 셰익스피어, 해리포터, 007과 비틀스 그리고 여기서 파생된 문화산업들로 여전히 전 세계에서 막강한 힘을 발휘하고 있습니다. 1887년 '코난 도일'의 소설에서 첫 등장한 '셜록홈스'는 영화와 드라마로 수없이 재탄생 되면서 세계로 퍼져나갔으며 1997년 첫 출간된 해리포터 시리즈로 이어지며 마법 같은 영국의 문학을 보여주고 있습니다.

프랑스는 '빅토르 위고'가 쓴 레미제라블을 뮤지컬로 재탄생시켜 최장기 공연 작품으로 만들어 내는가 하면 뮤지컬을 음반이나 영화, 책, 캐릭터 등 다양한 콘텐츠로 재탄생시켜 경제적 이익을 극대화하면서 세계인의 눈과 귀, 마음까지 사로잡는 문화콘텐츠를 만들어 왔습니다. 이렇듯 문화콘텐츠가 발달된 영국과 프랑스의 경우 정부차원에서의 체계적인 지원시스템이 있다고 합니다. 우리는 열악한 환경에서 불을 지펴왔습니다 그 불을 활활 타오르게 만드는 것

· ·

2) 정희정 '나오시마 디자인여행' 안그라픽스 2011

은 우리의 몫입니다.

한류의 노래와 율동이 세계의 네트워크를 통해 전광석화같이 퍼져 전 세계 유
튜브조회 신기록을 수립하며 세계를 강타하기도 했습니다. 우리의 소소한 생
활상 안에 녹아 있는 유·무형적 자원도 얼마든지 사람들로부터 사랑받을 수
있습니다. 우리가 물려받은 것 살아가고 있는 것 살아가야 할 것 이 모든 것이
우리의 자원이며 문화예술과 디자인은 굴뚝 없이 만들 수 있는 상품입니다.
경제적 부가가치와 국가 인지도를 높이는 우리의 문화와 예술은 우리의 자원
이며 문화자원과 다양한 융·복합 학문인 공공디자인이 우리의 국격과 삶의
행복지수를 높일 것입니다.

우리의 가로환경에서 보이는 모든 것 특히나 '배려'와 '친절'은 우리의 문화가
되어야하며 문화예술과 디자인은 굴뚝 없는 산업화로 이어지는 미래에 대한
또 다른 대안일 것입니다.

정희정

contents

01

배려와 친절이
넘치는 도시

2013.03

사회적
약자를
위한
편의시설

장애인 이동권은 물리적인 장애 특히 대중교통 이용에서의 장애를 최소화하여 장애인의 자유로운 이동을 보장하는 권리입니다. 그러나 이동권의 상위 개념인 접근권에 대한 법 조항이 마련되어 있고, 그것을 보장하기 위한 각종 시행령이 발효되어 시행되고 있지만 현재의 장애인 이동권은 제대로 보장받지 못하는 허울뿐인 권리임이 분명합니다.

장애인실태조사에 의하면 장애인의 외부 활동시 불편한 이유로 '대중교통수단의 편의시설 부족'을 이유로 든 장애인이 전체 응답자의 52.5%나 되었습니다. 이는 등록 장애인 1,307,484명으로 환산하여 계산했을 때, 무려 501,097명의 장애인이 대중교통 이용 시의 불편함 때문에 집밖 활동을 못한다는 사례입니다. 대중교통 이용시의 불편함은 결국 장애인의 교육, 노동, 문화 등 다양한 사회 영역에의 참여를 자유롭게 하지 못하고 국가에서 제공하는 각종 기회를 누릴 수 없게 되는 사회적 차별이 될 수도 있습니다.

현재 대중교통 시설에서 설치된 장애인 편의시설에는 지하철역사에 설치된 계단 난간 형태의 레일을 부착해 이동하게 하는 고정형 리프트, 간이형 엘리베이터라고 할 수 있는 수직형 리프트, 그리고 엘리베이터가 있습니다. 그러나 고정형 리프트는 지하철을 한번 이용하기 위해 보통 20~30 분의 시간이 소요될 뿐만 아니라 잦은 안전사고가 발생되고 있습니다.

가장 일반적인 대중교통이라고 할 수 있는 버스의 경우 단지 비장애인들에게만 대중교통일 뿐 많은 장애인들에게는 원천적인 접근이 불가능한 교통수단인 것입니다. 선진도시국가에서 보편화 되어 있는 지상버스는 밑바닥이 매우 낮게 설계되어 있어 보도에서 승하차가 편리해 장애인은 물론 노인, 임산부, 아동 등 모든 이동약자에게도 안전하고 편리한 교통수단이 되고 있습니다.

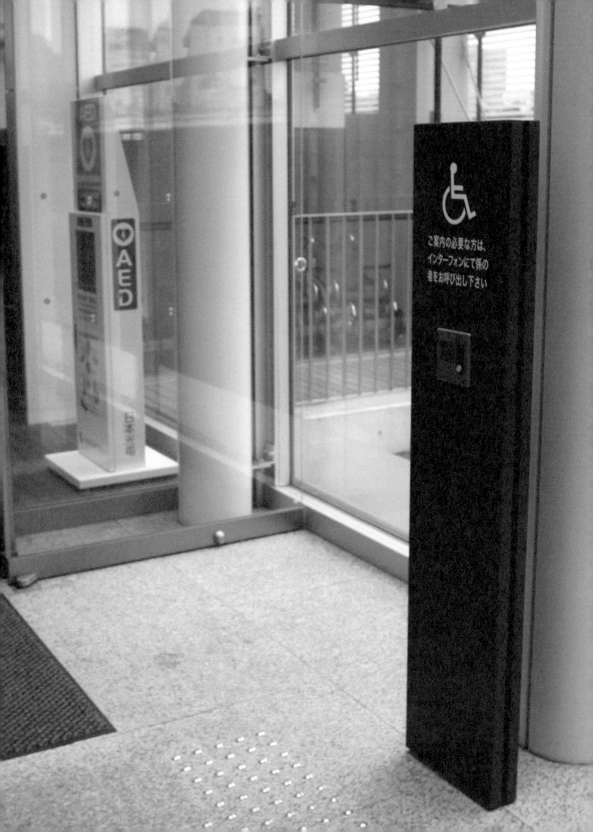

서울 한국

현재 대중교통 시설에 설치된 장애인 편의시설에는 지하철역사에 설치된 계단 난간 형태의 레일을 부착해 이동하게 하는 고정형 리프트, 그러나 고정형 리프트는 지하철을 한번 이용하기 위해 보통 20~30분의 시간이 소요될 뿐만 아니라 잦은 안전사고에 시달리고 있으며 유지·관리·보수가 원활하지 않음을 알 수 있다. 같은 시설물이지만 가까운 이웃나라 일본의 경우와는 대조적입니다.

요코하마 일본

일본 요코하마 역에 설치된 장애인시설은 높은 경사로가 우려되어 좌우 횡형
으로 많은 면적과 시설에 대한 수고를 아끼지 않고 경사로를 최소화시키려는
노력이 보입니다. 장애인과 노약자를 위하는 이웃 일본의 사례를 통해본 도시
디자인은 우리에게 많은 것을 이야기하고 있습니다.

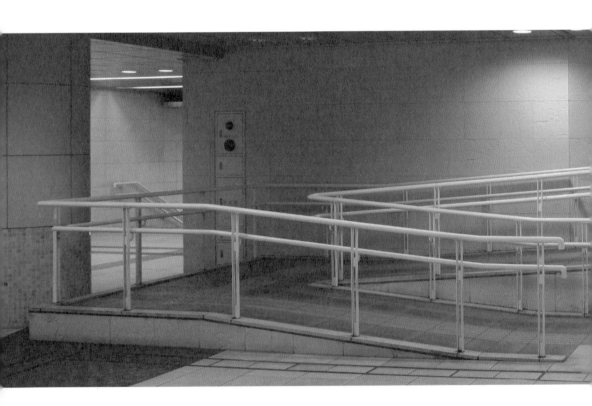

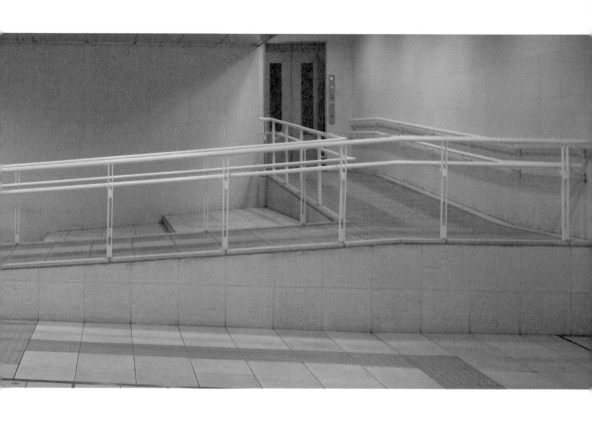

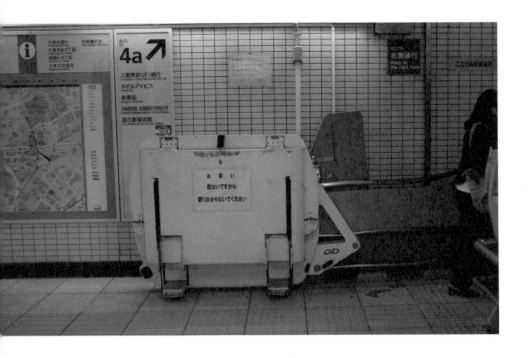

신주쿠 일본

한국에서도 쉽게 발견할 수 있는 장애인 시설물이지만 한국과는 달리 시설물의 이용이 활성화 되어 있습니다. 쉽게 사용하고 언제든지 사용할 수 있도록 잘 정비되고 관리 되어 있습니다.

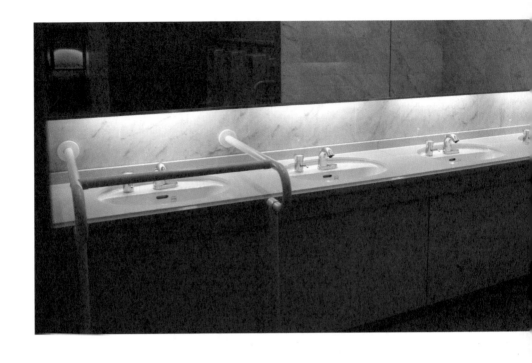

록본기 일본

화장실 세면대는 장애인과 노약자의 입장에서 잘 연구되어 간단하고 단순하며 한국의 투박한 금속구조물과는 확연히 다르게 진화되어 있습니다. 공공의 공간에서 장애인과 노약자는 특별한 사람이 아닌 평범한 시민으로 당연히 사용되는 공공시설물로 인식되어야 합니다.

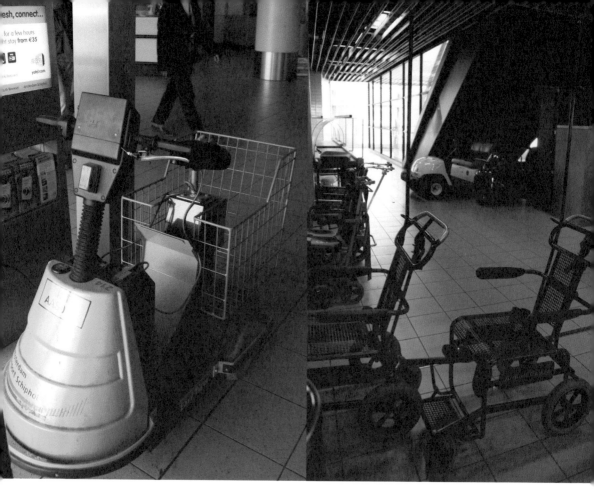

암스테르담 · 런던

공항과 공공의 건축물에 구비된 전동차나 휠체어가 전시용이나 구석진 곳에
있는게 아니라 일반시민들의 동선 속에 자리하고 있어 비장애인이라 하더라
도 거동이 불편한 시민은 이용할 수 있도록 자율 운영되고 있습니다.

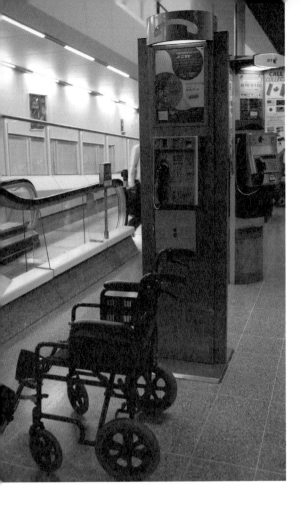

친절한
도시의
길잡이
픽토그램

시각전달 디자인(Visual Communication Design)의
본래 목적은 문자에 의존하지 않고 메시지를 표현하고 전달하는 것입니다.

국제화가 급속도로 진행되는 동안 회화적이고 다양한 표현기법으로 개발된 그림 기호의 역할은 더욱 커지게 되었습니다. 우리 사회 역시 세계화의 일원으로 국제적인 감각의 픽토그램 도입이 적극적으로 확대되어야 하는 시대가 왔다. 사인에서 가장 중요한 요소를 묻는 질문에서 국외 전문가 그룹은 서체를 국내 전문가 그룹은 사인체계로 답하였으나 픽토그램과 서체의 의존도에서는 국내·외 전문가 모두 픽토그램을 국내 전문가 86%가 픽토그램에 의존하며 국내·외 전문가 90% 이상 픽토그램의 의존에 높은 선호도로 보여 주었고 사인이 요소 중 가장 먼저 보는 것으로 픽토그램을 꼽았다는 연구 결과에서 알 수 있듯이 픽토그램은 인류의 시작부터 존재해 왔으며 현대의 도시 환경에서 필수적 요소입니다. 선진 도시국가들의 픽토그램은 하나하나가 조형적이며 심미적입니다. 이웃의 일본에는 픽토그램학회가 활동 중이며 일본 각지와 해외에서 모아온 픽토그램의 목격 사진을 기재하고 그 생태에 대해 고려한 세계에서 처음으로 연구서3) 등을 통하여 새롭게 진화하는 도시환경의 요구에 대응하고 있습니다.

3) 内海厦一. ピクトさんの本. 日本ピクトさん學會. 2007. 도로, 역, 공사현장, 백화점, 각종시설 동네의 여러 곳에 비쿠토상은 있다. 그러나 아마도 비쿠토상이 얼마나 불쌍한 존재인지 신경 쓰지 못하고 있을 것이다 비쿠토상은 언제나 위험에 부딪혀있다. 넘어지고 머리에 부딪치고 떨어지고 끼이고 자신의 몸을 희생해서 길가는 사람에게 가르쳐주고 있다. 우리들은 그 아픔을 지닌 메시지를 경의를 가지고 받아들이지 않으면 안 된다 비쿠토상들의 영감성과 위험한 일을 충분히 보아주시고 위험을 무릅쓴 그 태도에 우리 모두가 마음을 울릴 것이다 위험을 무서워하지 않는 용기 어떤 고난에도 견디는 정신력 페이지를 넘길 때마다 비쿠토상의 위대함을 점점 느낄 것이다. 잘볼 수 있는 타입의 미쿠토상을 10종류로 분류해 그것들에 대해 해설하며 또 10종류에서 빠진 비쿠토상과 개별로 감상하고픈 비쿠토상의 연구라는 항목으로 여러 가지를 소개하고 있다.

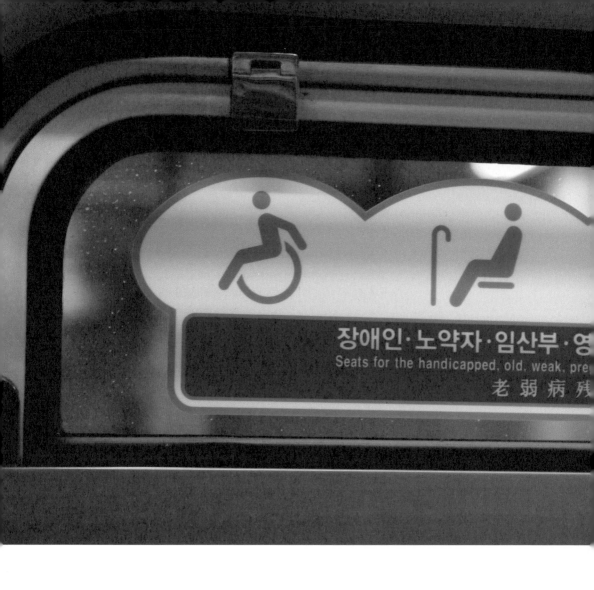

픽토그램은 오늘날 일상생활에 없어서는 안 될
중요한 커뮤니케이션의 하나가 되어 있지만
한국의 가로환경에서 보이는 픽토그램의 수준의 미흡하기만 합니다.

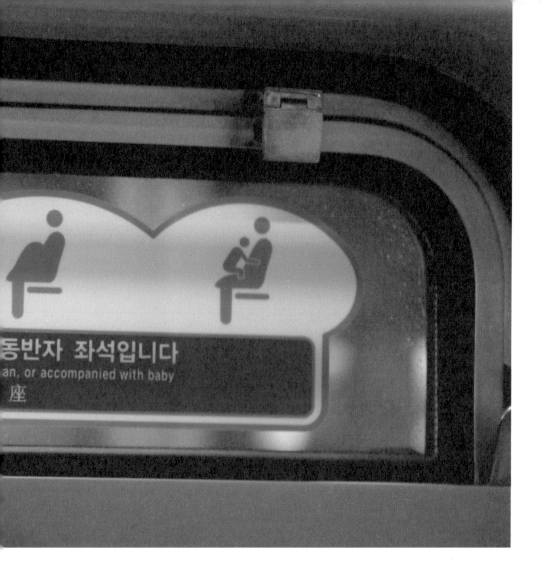

동반자 좌석입니다

an, or accompanied with baby

座

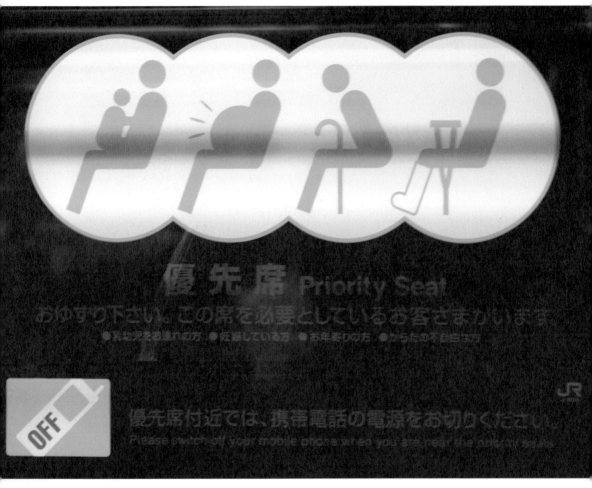

일본 지하철 Sign

 ベビーカー・車椅子禁止
No Strollers or Wheelchairs

 手すりにつかまる
Hold the Handrail

 のりださない
Do Not Lean Over the Railing

 子供は支えて中央に
Use Caution with Small Childre

 あるかない
Do Not Walk

 すきまや溝に注意
Watch Your Step

 黄色い線の内側に
Stand Inside the Yellow Line

시민들과 친밀하게 소통할 수 있는 재미있고 디체로우면서도
안내와 위험과 주의들의 안내기능을 정확하게 전달하여 주고 있습니다.

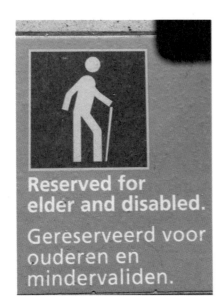

Reserved for
elder and disabled.

Gereserveerd voor
ouderen en
mindervaliden.

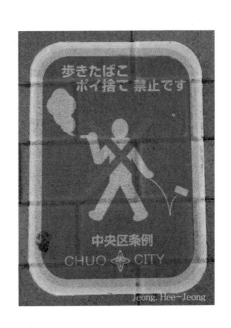

Jeong. Hee-Jeong

111540

Bij storing bellen 020-5978...

40

식별이 용이하고 다채로운 **픽토그램**으로 시민들과 소통해야 합니다.

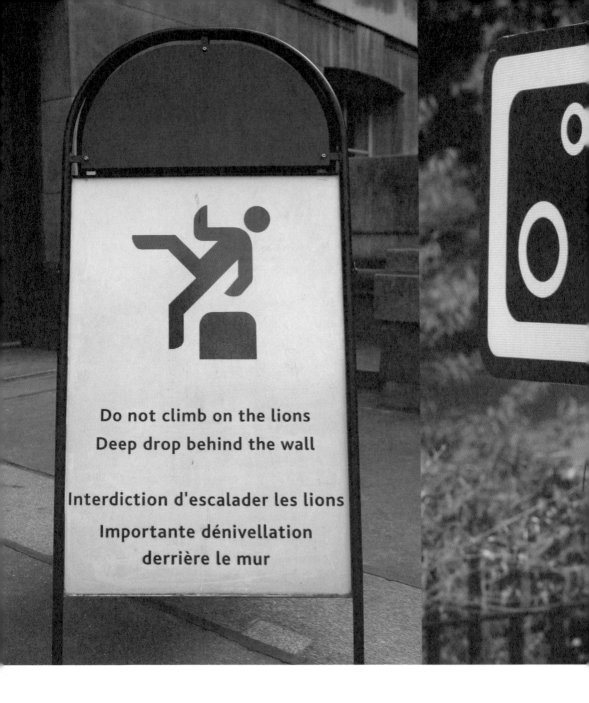

Do not climb on the lions
Deep drop behind the wall

Interdiction d'escalader les lions
Importante dénivellation
derrière le mur

식별이 용이하고 다채로운 픽토그램으로 시민들과 소통해야 합니다.

02

세계도시디자인 사례
-일본 나오시마

2013.12

문화와
예술
그리고
디자인으로
다시
태어난
섬마을
나오시마

Special Thanks

Tsutomu.Iwai
Takuya.Iwamoto
Takeharu.Iwane
Takuya.Okuda
Kohe chacha
Kazuko
Mai
Me-kun
NoB
Haru
Yuzo
Ayumi
Natsuko

Tomomi
Acky

책을 읽다가 또는 영화를 보다가 그동안 방문했던 세계 각국의 도시들과 마을들이 나오면 무척이나 반갑고 기쁩니다. 방랑벽이라도 있기나 한 것인지 필자는 습관처럼 세계 디자인 기행을 떠납니다. 그동안 인문사회학의 바탕이 되는 고대문명의 도시, 비우고 정리할 엄두가 나지 않아 차라리 채워서 아름다운 도시, 도시디자인이 적용된 친환경 생태도시들을 직접 방문조사 하였습니다.

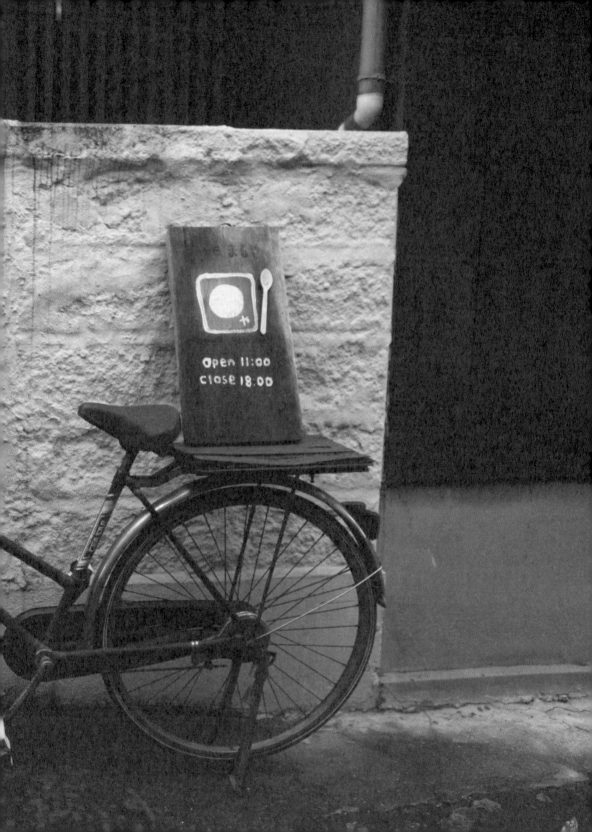

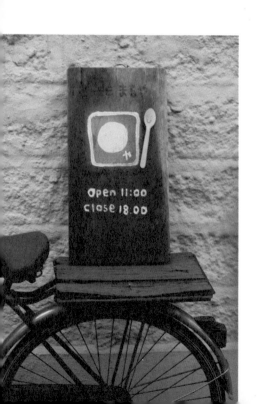

최근 들어 '융복합문화'라는 새로운 패러다임이 디자인과 예술, 사회, 문화에 이르기까지 광범위한 분야에서 등장하고 있습니다. 이에 따라 세계의 도시들은 저마다 독특하고 차별화된 전략으로 경제 지향적인 문화도시를 꿈꾸고 있습니다. 지도 한 장이면 어디든지 찾아갈 수 있는 영국의 브라이턴, 문화유산을 옛 모습 그대로 간직하고 있는 독일의 하이델베르크, 예술과 경제는 하나임을 외치는 스위스의 루체른, 보존과 개조를 통해 도시를 재생시킨 독일의 에슬링겐을 비롯해 일본 요코하마의 창조 공간인 미나토미라이21과 문화예술을 중심으로 한 창조 지역 형성의 기폭제가 된 뱅크아트1929는 유명한 사례입니다.

오늘날 사람들은 독특하고 차별화된 도시와 마을에 많은 관심을 갖게 됩니다. 그리고 인터넷 정보로는 충족되지 않은 현장을 체험하기 위해 직접 방문합니다. 그 후 이들은 글과 그림, 사진 등으로 특성화된 도시와 마을을 지구촌 곳곳에 빠른 속도로 파생시키며 또 다른 방문자들을 불러들입니다. 그런 의미에서 문화예술은 지역경쟁력을 넘어 국가경쟁력의 한 요소로 자리 잡고 있다고 이야기할 수 있습니다.

필자가 체험한 나오시마는 소소한 배려가 깃든 현대건축과 함께 예술과 디자인이 스며들어 있어 마치 시간이 멈춰버린 듯했습니다. 전통과 현대가 공존하는 마을은 청결하게 정돈되어 있었고, 조그마한 간판들은 작은 목소리로 손짓했습니다. 마을 사람들은 정원도 가꾸고, 자원봉사도 하며 친절한 인사를 건넸습니다. 그렇게 나오시마의 마을풍경은 예술과 건축물과 사람들이 만나 사색의 공간으로 충만합니다.

창조 계급에 해당하는 디자이너와 예술
가, 정책을 펼치는 행정 관료, 그리고 일
반 국민들에게 나오시마를 소개하며 디자
인과 예술에 대한 이해를 돕고 우리가 살
아가는 공간에 근본이 되어야 할 배려와
친절을 알리고자 합니다. 그래서 풍요롭
고 아름다우며 살기 좋은, 더 나아가 유명
해지고 경쟁력을 갖춘 도시 혹은 마을이
만들어지길 소원합니다.

배려가
깃든
마린스테이션

미야노우라 항에 도착하면 거대한 주유소 같은 선박 터미널인 '마린스테이션 Marine Station 나오시마'와 마주하는데 나오시마의 관문 역할을 하는 곳입니다. 한 나라나 지역의 관문은 그곳의 첫 이미지를 좌우하며 그 이미지는 오랜 시간 기억 속에 남아 지역의 브랜드로 자리하게 됩니다. 디자인을 직업으로 삼은 필자로서는 여행이 출장이고 출장이 여행입니다.

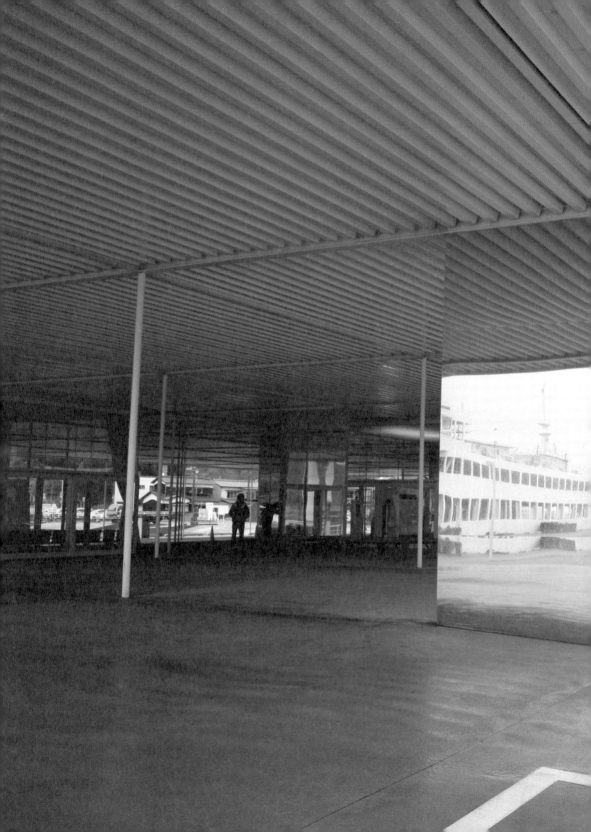

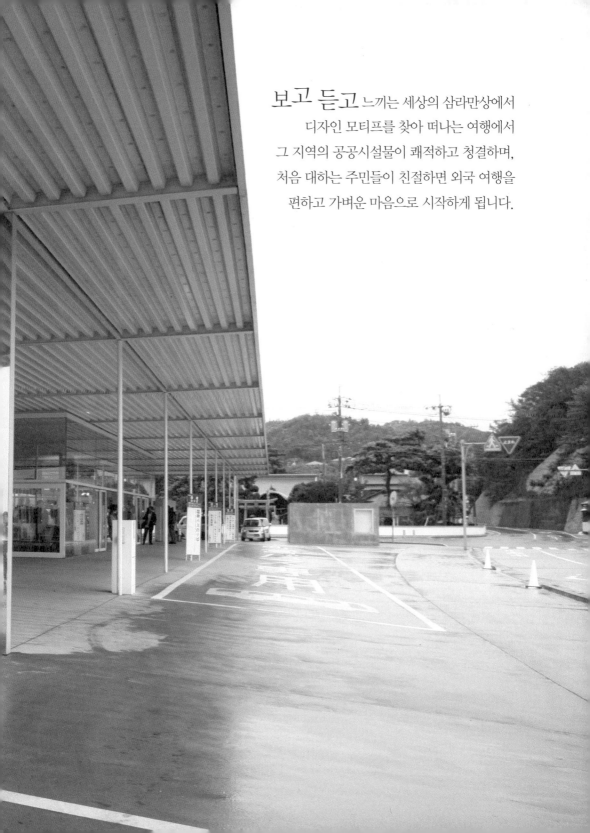

보고 듣고 느끼는 세상의 삼라만상에서
디자인 모티프를 찾아 떠나는 여행에서
그 지역의 공공시설물이 쾌적하고 청결하며,
처음 대하는 주민들이 친절하면 외국 여행을
편하고 가벼운 마음으로 시작하게 됩니다.

나오시마의
랜드마크
빨간호박

멀고 지루한 여정이 마침내 끝났다는 것에 대한 안도감 때문인지 아니면 익히 들어왔던 것에 대한 반가움의 표현 때문인지 항구에 도착할 무렵 멀리서 〈빨간 호박〉이 보이면 페리에 타고 있던 사람들은 모두 환호성을 지릅니다. 페리의 안쪽에 앉아 있어도 사람들의 술렁거림에 나오시마에 도착했다는 것을 알 수 있습니다. 그리고 사람들은 페리에서 내리자마자 일제히 달려가 사진을 찍기 시작합니다.

〈빨간 호박〉은 세계적인 설치미술가 구사마 야요이의 작품으로 베네세하우스 근처 방파제에 있는 〈노란 호박〉에 이은 두번째 〈호박〉 작품입니다. 두 〈호박〉 모두 빨간색과 노란색의 원색에 검은색 물방울무늬가 그려져 있습니다. 〈빨간 호박〉은 〈노란 호박〉보다 큰 데다 크게 뚫린 구멍 안으로 들어가 눈높이의 작은 구멍으로 바다 풍경도 볼 수 있어 한층 더 친근감 있게 다가옵니다.

이처럼 **상징적 조형물**은 기존 건축 환경의 정면에 내세워
상징성만을 이야기하는 의무적인 설치에서 벗어나야 합니다.
바라만보는 조형물에서 시민들과 소통하고 교감하는
조형물로 발전되어야 하는 것입니다.

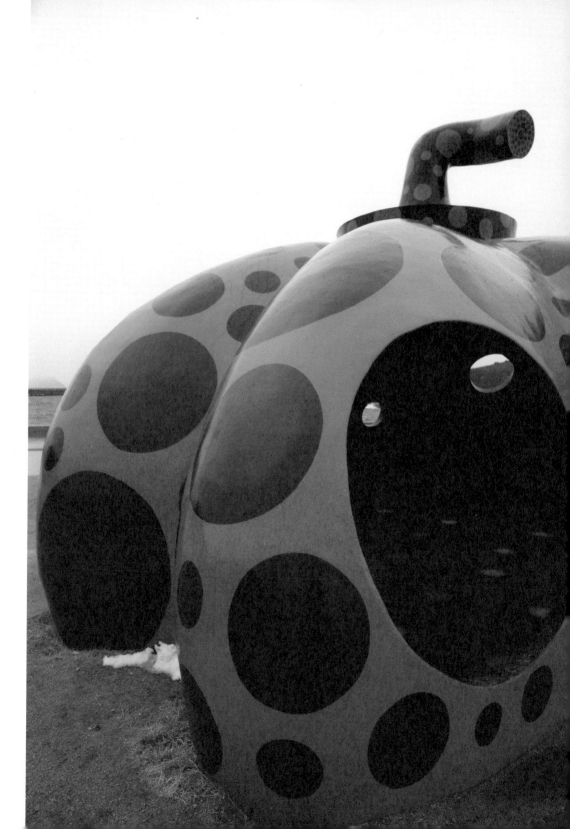

작은
목소리의
손짓

간판은 도시의 얼굴입니다. 세계의 어느 도시를 가든 가장 먼저 눈에 띄는 것은 거리의 간판과 네온사인입니다. 간판과 광고물은 보는 사람들에게 정서적 영향을 준다는 면에서는 공공성을 띤다고 할 수 있습니다. 그렇기 때문에 간판을 제작하는 업체나 광고주는 디자인에 대한 사회적 책임감을 가져야 하는 것입니다.

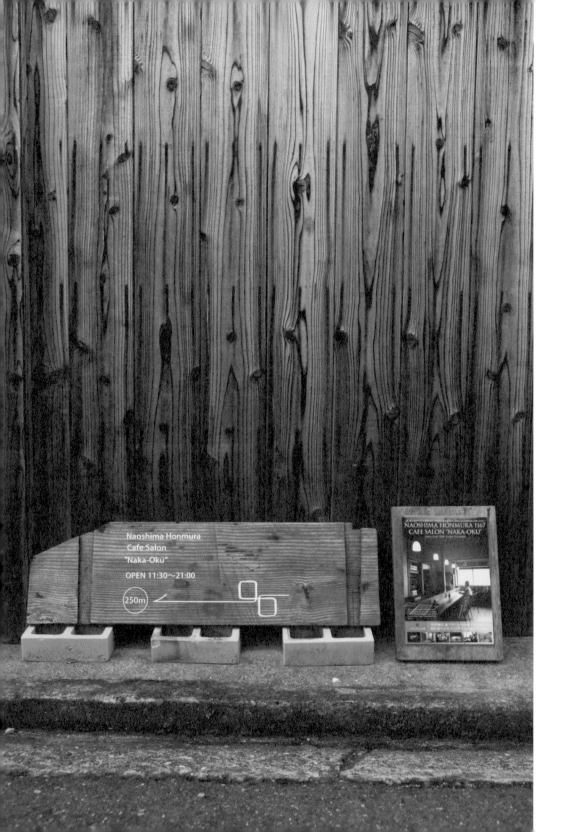

시민의 눈에 노출된 모든 시설물과 거리 경관은 사회의 공공자산입니다. 선진 국들은 도시 미관의 중요 요소인 간판에 대한 심의제도를 운영하고 있습니다. 로마에서는 식당 간판 하나를 설치하는 데만 수개월이 걸리며, 일본 나라(奈良)와 교토(京都)에서는 지방자치단체가 문화재와 조화를 이루는 색을 사용하도록 규정하고 있습니다. 파리에서는 간판의 색상까지도 규제합니다. 또한 상가 앞 보행로에는 돌출 간판이나 입간판이 거의 없어 공간이 확보되기 때문에 쾌적한 도시환경을 유지하고 있습니다.

나오시마 주민들은 모두가 예술가이며 간판디자이너라는 착각이 들게 됩니다. 주민들 스스로가 나서 일상의 소소한 오브제를 활용하여 재미있고 깜찍한 형태로 저마다 특색 있게 자신의 집과 가게를 알립니다. 나무 소재 티스푼을 붙인 낡은 목판재를 오래된 자전거에 올려놓기도 하고, 버려진 음료 캔을 공예품으로 재활용하는 등 주민들의 지혜 또한 예술이 됩니다.

나오시마의 간판은 소박하고 소소한 디자인이어서
굳이 간판이라고 할 수는 없습니다.
그저 조그맣고 작은 목소리로 손짓하며 소통하고 있습니다.

굴뚝없는
문화 창조산업
2013.05

문화와
예술을
바탕으로
한
지역의
문화
창조산업
개발

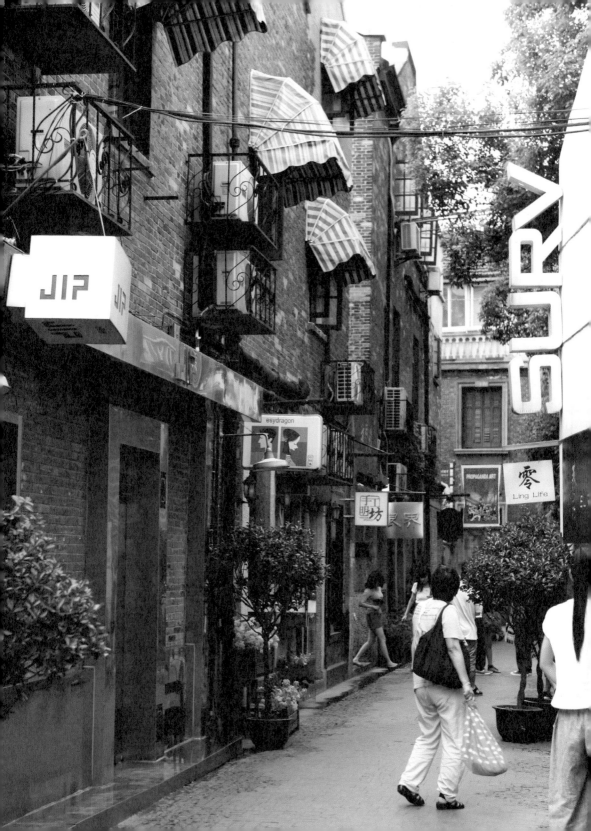

21세기의 국가경쟁력을 좌우하는 것은 기술이 아니라 문화라고 합니다. 현대의 도시는 거대한 성장과 변화를 수용하는 대규모 공공영역의 창조가 요구되며, 사회적 조건의 변화로 고전적인 도시공간을 뛰어넘어 국가 단위의 경계가 그 의미를 잃게 되고 작은 규모의 공간 단위인 도시와 지역이 주목을 받고 있습니다.

예술 및 문화 등의 창조성이 앞으로의 지역발전에 가장 중요한 자원이라는 인식하에 그 창조성을 책임질 아티스트, 크리에이터의 활동 거점을 형성하여 그들을 유치하고 그 성과를 도시와 지역 조성에 활용하여야 합니다. 오늘날, 문화는 광범위한 분야와 복합되고 융합되어 있습니다. 지역마다 독특하고 차별화된 전략으로 경제 지향적인 문화도시를 꿈꾸며 실천해 가는 세계의 도시들을 우리는 경험하고 있습니다. 문화는 바라만 보는 것이 아닌 직접 실천하는 참여형 문화가 형성되어야 합니다.

일례로써 한국의 역사 속에 중요한 의미를 간직한 세계적인 항구도시이며 거대 중국의 경제와 문화를 대표하는 상하이의 타이캉루 '티엔즈팡'은 우리나라의 홍대 골목이나 삼청동, 소격동 혹은 인사동을 연상케 하는 곳입니다. 처음 이곳이 예술인들의 골목이라 불렸던 명성처럼 골목 입구에는 사진 갤러리와 공방들이 즐비하고 이색적인 카페, 펍(pub), 전통공예점 등이 자리하고 있어 외국인들도 많이 찾아오고 있습니다. 좁은 골목에는 카페에서 내놓은 의자에 앉아 한가로이 커피를 즐기고 담소를 나누는 사람들의 모습도 쉽게 볼 수 있습니다. 신혼부부들이 웨딩 촬영을 하는 단골 장소이며, 상하이 어디를 가나 볼 수 있는 빨래들이 뒤엉켜 있는 타이캉루 티엔즈팡의 거리 전체는 세계 각지에서 모여든 사진작가들의 거대한 스튜디오가 된 지 오래입니다. 상하이 어디에나 대나무에 매달려 있는 다양한 색상의 빨래들과 엉켜 있는 전깃줄은 티엔즈팡 골목을 꾸미는 장식품이 되었으며 그 안에서 살아가는 주민들의 모습 또한 정겹게 느껴집니다.

타이캉루는 티엔즈팡 한쪽에 있던 거리 이름으로 작은 길가의 시장이었으나 1998년 9월부터 타이캉루 길을 새롭게 포장하게 되면서 진흙투성이였던 대로가 몰라보게 새로운 모습으로 달라졌습니다. 정부의 지지를 받으면서 타이캉루는 다푸치아오(打浦桥) 구역의 기능적 위치를 근거로 하여 특색 있는 대로의 모습으로 탈바꿈하였으며 1998년 12월 28일 문화발전회사가 타이캉루에 들어서면서 본격적인 상하이 '예술의 거리'가 되었습니다. 이를 시작으로 유명한 예술가들과 예술·공예 상점 등이 타이캉루로 들어오게 되었고, 이곳은 점차 예술가 집단으로 자리 잡게 되었으며 수많은 사람들이 찾아오는 세계의 명소가 되고 있습니다.

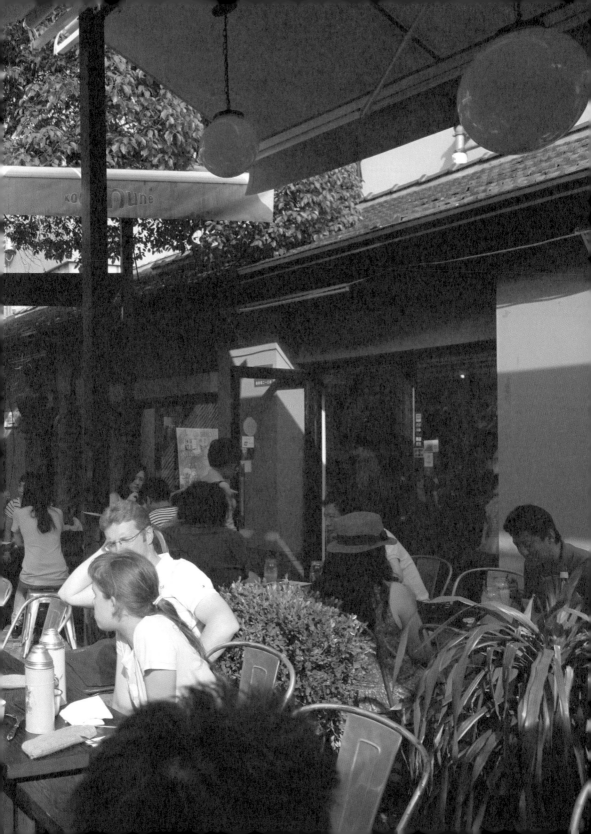

영국의 '게이츠헤드'와 독일의 '인젤 홈브로이히' 역시 문화예술로 쇠락한 마을을 되살린 대표적인 사례입니다. '게이츠헤드'는 탄광촌이었지만 음악당인 '세이지 게이츠헤드', 현대미술이 전시된 '볼틱' 현대미술관과 함께 '북쪽의 천사'라는 50m 크기의 초대형 조각상이 들어서며 예술도시로 변모했습니다. '인젤 홈브로이히'는 죽은 늪지를 공원 겸 미술관으로 탈바꿈시켰으며 구조적이고 기하학적인 미술관 외관도 아름답지만 숲을 지키기 위해 1:9의 법칙, 즉 건축 공간 10%, 숲의 공간 90%의 비율을 적용한 것이 인상적입니다.

일본의 세토내해에 위치한 나오시마에는 예술작품들로 가득한 호텔과 미술관이 어우러진 베네세하우스, 전 세계에서 유일한 땅속 미술관인 지추(地中)미술관, '미니멀리즘'의 대가로 현대미술에 큰 영향을 끼친 이우환 작가의 작품으로만 구성된 이우환미술관이 자연의 품에 안겨있습니다.
이곳은 또한 미술관에서만 예술과 작품을 만날 수 있다는 상식을 단번에 뒤집고 있습니다. 전형적인 시골 마을 '혼무라' 지역에서 진행되고 있는 '집 프로젝트art house project'가 바로 그것이다.
1998년부터 시작된 집 프로젝트는 마을 사람들이 떠난 빈집이나 오래된 민가를 건축가와 예술가가 작품으로 만든 것으로, 그곳에서 영위되던 생활이나 지역의 전통 미의식을 현대적 조형론으로 풀어내고 있습니다. '제임스 터렐', '히로시 스키모토' 등 세계적인 작가들이 이곳을 찾아 조각을 들여놓거나 비디오 아트를 설치하거나 콜라주와 오브제로 꾸며 집 자체가 한 작가의 미술관 역할을 하는 것입니다.4)

...

4) 정희정 나오시마 디자인 여행. 안그라픽스 2011

집 프로젝트는 마을 안에서 사용되지 않고 방치되어 있던 민가나 폐가의 복원, 마을 풍경의 보존 효과가 있는 동시에 현대미술을 설치한 전시장으로, 방문자가 섬마을 전체를 관람하도록 하면서 자연스럽게 관광과 예술이 마을과 소통하도록 하고 있습니다. 집 프로젝트는 빈집을 재생시켜 작품화한 것도 볼거리이지만 길 안내, 작품 관리 등의 자원봉사로 주민들을 적극적으로 참여시키며 활력을 불어넣은 것도 눈여겨볼 만한 부분입니다.

영국의 경우 셰익스피어, 해리포터, 007과 비틀스 그리고 여기서 파생된 문화산업들로 여전히 전 세계에서 막강한 힘을 발휘하고 있습니다. 반세기 전인 1962년 10월 5일, 영국 리버풀에서 이제는 전설이 된 4인조 록 그룹인 비틀스와 파격적인 헤어스타일과 의상, 자유로운 신세대를 상징했던 '롤링스톤스' 영국을 상징하는 또 하나의 아이콘인 영화 007, 이 영화는 반세기에 걸쳐 무려 25편의 시리즈가 나왔다고 합니다.

1887년 '코난 도일'의 소설에서 첫 등장한 '셜록홈스'는 영화와 드라마로 수없이 재탄생되면서 세계로 퍼져나갔으며 백년 후, 세계는 다시 한번 영국 문학의 마법에 빠져들게 되는 1997년 첫 출간된 해리포터 시리즈로 지금까지 4억 부 이상 팔렸고, 영화와 비디오게임 등 다양한 문화상품들이 제작됐습니다. 해리포터를 쓸 당시, 생계 보조금을 받던 작가 조앤 롤링은 지금은 세계 부자 순위 663위로, 영국 여왕보다 더 부자가 됐다고 합니다.

엘리자베스 1세 시대, 셰익스피어의 연극이 공연되던 전통은 21세기 세계 뮤지컬의 중심지웨스트엔드에 고스란히 이어져 오고 있습니다. 런던극장협회에 속한 50여 개 극장들이 밀집한 웨스트엔드에는 한 해 평균 천 5백만 명의 관객이 찾는다고 합니다. 런던을 찾는 관광객 한 명이 입장권을 사는데 평균 20만원을 쓰고, 일 년 동안 무려 1조 원어치의 표가 팔린다고 합니다.

영국의 라이벌인 프랑스의 거장, '빅토르 위고'가 쓴 레미제라블을 뮤지컬로 재탄생시켜서 최장기 공연 작품으로 만들어 낸 일화는 웨스트엔드의 역량을 상징하기도 합니다. 그러한 영국에는 영국 전역의 60여 개 대학과 전문학교에서 훈련받은 극작가와 감독, 배우, 의상과 조명 전문가들이 세계 최고의 무대를 만들어 내며 그 배후에는 이들이 예술적 역량을 맘껏 발휘하도록 돕는 체계적인 지원 시스템이 있다고 합니다.

뮤지컬 제작을 위해 들어가는 막대한 자금은 금융 중심지 시티의 투자회사들이 조달하고, 세계적인 홍보회사들은 뮤지컬을 위한 최고의 마케팅 전략을 수립하며 이들은 또 성공한 뮤지컬을 음반이나 영화, 책, 캐릭터 등 다양한 콘텐츠로 재탄생시켜 경제적 이익을 극대화 합니다. 영국 정부도 국가드라마 교육위원회와 공연예술위원회를 통해 인력 양성을 체계적으로 지원합니다. 그러한 결과 영국의 창조문화산업은 한해 180억 달러를 수출하고, 18만여 개의 관련 기업을 통해서 230만 명에게 일자리를 제공하는 핵심 산업이 되고 있습니다. 그리고 세계인의 눈과 귀, 마음까지 사로잡는 문화콘텐츠를 통해 영국이라는 국가의 이미지를 보다 매력적이고 아름답게 만드는 최고의 전략이 되고 있는 것입니다. 반면 한국의 경우 2013년 국가예산 342조원 중 문화체육관광부의 예산이 1.1% 불과하다고 합니다. 열악한 환경에서 우리는 불을 지펴야 합니다.

한류 월드스타 "싸이"의 신곡 젠틀맨이 국내와 119개 국에 동시에 공개되었습니다. 강남스타일로 전 세계 유트브조회 신기록을 수립하며 세계를 강타했던 한국의 소리와 율동을 다시 한번 기대해 봅니다. SNS라는 소통의 공간 안에서 전광석화같이 이루어진 마케팅의 경제적 파급효과는 천문학적인 숫자라고 합니다.

04

안전디자인

2013.08

안전
디자인

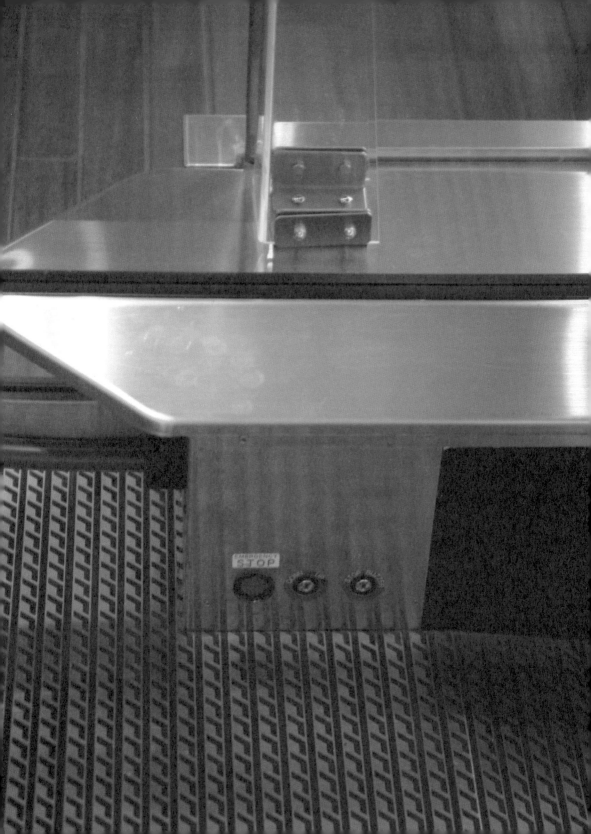

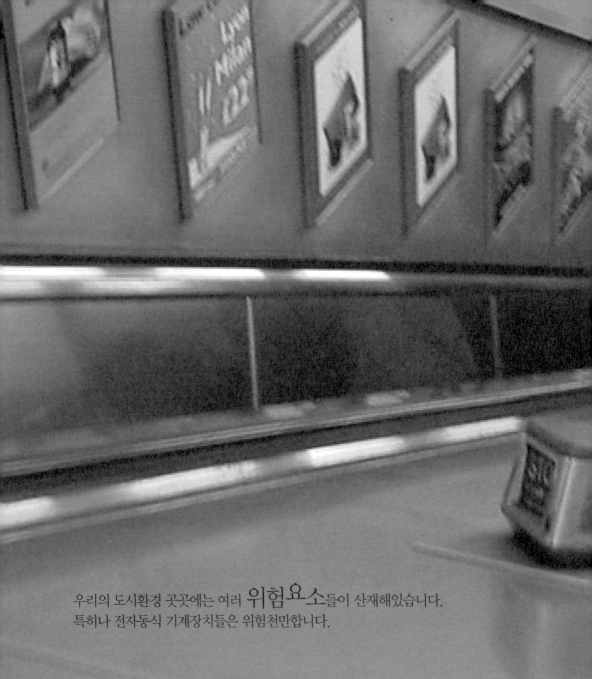

우리의 도시환경 곳곳에는 여러 위험요소들이 산재해있습니다.
특히나 전자동식 기계장치들은 위험천만합니다.

남부는 폭염으로 중부는 폭우로 도시가 잠 겼습니다. 우리의 도시와 마을들은 예전이 나 지금이나 이 난리를 격어야 하는가 안타 깝습니다. 한국전쟁 이후 한강의 기적을 이 루어내며 급속한 경제성장을 이루는 과정 에서 도시 전체에 대한 기반 시설들에 어려 움이 있었으리라 짐작이 되고도 남지만 천 재야 어쩔 수 없는 일이라고 하나 인재는 더 이상 안됩니다. 언제나 이쯤 되면 발생 되는 일인진데 국민의 안전에 소홀한데는 없는가 세심하게 살펴야 할 때입니다.

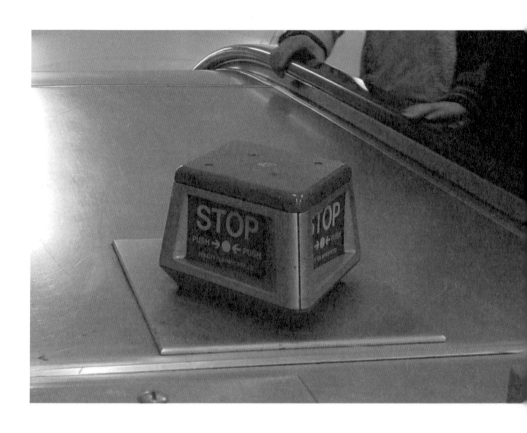

초등학교시절 공부하려면 그때서야 필통에서 연필을 꺼내 하나하나 깎아서 정리했던 필자의 학창시절이 생각납니다. 왜 평소에 연필들을 제대로 정비해두지 못해 야단맞았을까! 그래서 공부 못하는 위인의 특징이 공부하라면 연필부터 깎는다는 말이 있습니다. 사전에 정비하고 준비해둘 수 있는 지혜가 우리의 도시와 마을에선 시스템화 되어 있어야 합니다.

장마로 지긋지긋한 이야기는 이쯤에서 접어야겠습니다. 인류는 비단 비뿐만이 아니라 자연재해로 지구촌 곳곳이 몸살을 앓고 있습니다. 지진과 폭설, 폭우 등 인간의 힘으로 자연재해는 멈추게 할 수 없지만 인류가 만든 도시환경의 시설물들은 위급상황시 정지시키거나 지연시키며 나아가 사전에 예방도 가능합니다.

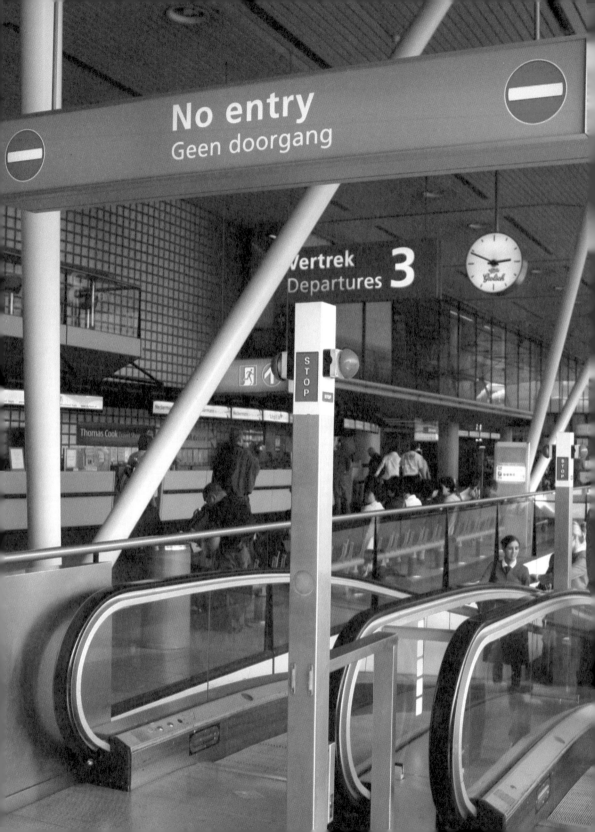

에스컬레이터는 계단의 사선적 이동을 편리하게 하기 위한 기계 장치로써 근래 지하철과 기타 공공의 환경에 마치 경쟁이라도 하듯이 등장하고 있습니다. 한국의 에스컬레이터는 위급상황시 비상정지 버튼을 쉽게 작동할 수 없으며 크기가 작아 일반인들은 어느 곳에 있는지 찾기조차 어렵습니다. 에스컬레이터에 옷자락이 끼이거나 사회적 약자가 넘어지거나 기타 위급한 상황시 손쓸 겨를이 없습니다. 시민 누구나 신속하게 비상정지 버튼을 작동시켜 위험으로부터 보호하여야 하지만 한국의 공공시설물에서는 그러한 인간중심적인 배려가 미흡합니다. 선진 도시국가들의 긴급 STOP버튼은 식별이 쉽고 시민의 왕래가 많은 장소에 설치되어 있어 누구나 위급한 상황시 버튼을 눌러 안전사고를 예방할 수 있도록 되어 있습니다. 시민들 스스로 서로가 보호하며 돌보아야 합니다. 적합한 위치에 식별성이 뛰어난 형태와 색상 등으로 평상시에도 쉽게 시야에 들어오는 비상정지 버튼이 우리의 도시환경에서도 빠른 시일에 등장해야 할 것이며 비상정지 버튼을 활용하는 시민의식 또한 개선되어야 합니다. 위험으로부터 안전을 지켜야 할 시설물을 관리하고 사용하는 주체는 시민스스로가 되어야 합니다. 궁금증과 신기함으로 장난삼아 비상버튼을 누르게 되면 2차적인 안전사고도 우려되기 때문입니다.

지하철과 지하차도 등 계단에서의 상황도 마찬가지입니다. 계단의 필수요소인 계단난간대는 한 줄로 되어 있으며 평균적인 높이로 제한되어 있어 여러 시민의 요구에 대응하기 어렵습니다. 이를 위하여 유니버설디자인이 적용되어야 합니다. 시민의 키높이와 개인 상황에 맞게 선택할 수 있도록 높이가 다른 손잡이를 2단으로 설치하여 경사로와 계단에서는 시민들과 특히 사회적 약자들이 안전하게 보행할 수 있어야 합니다.

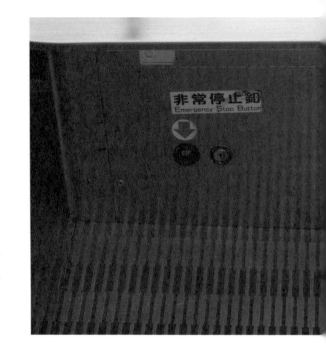

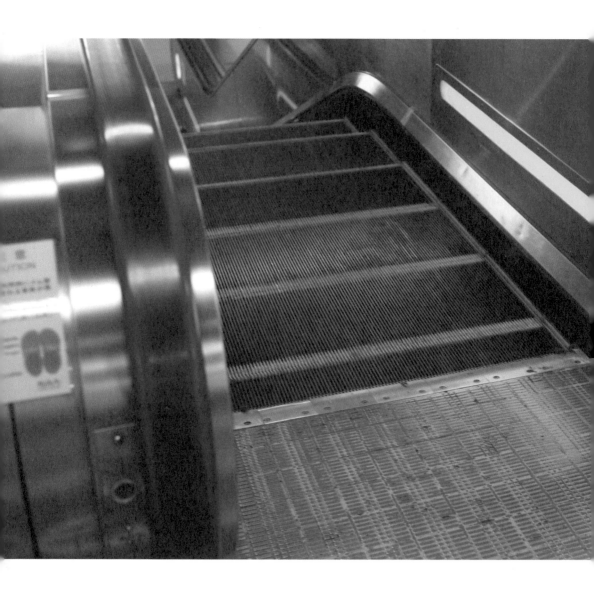

 Do not climb
Deep drop
behind wall

안전디자인은 도시와 마을의 시설물에만 국한되지 않습니다.

위험한 곳에 안내와 주의 그리고 경계를 알려주고 있는
국외선진도시들의 사인과 정보매체는 재미있고 다양한 픽토그램으로
안전을 지켜내고 있습니다.

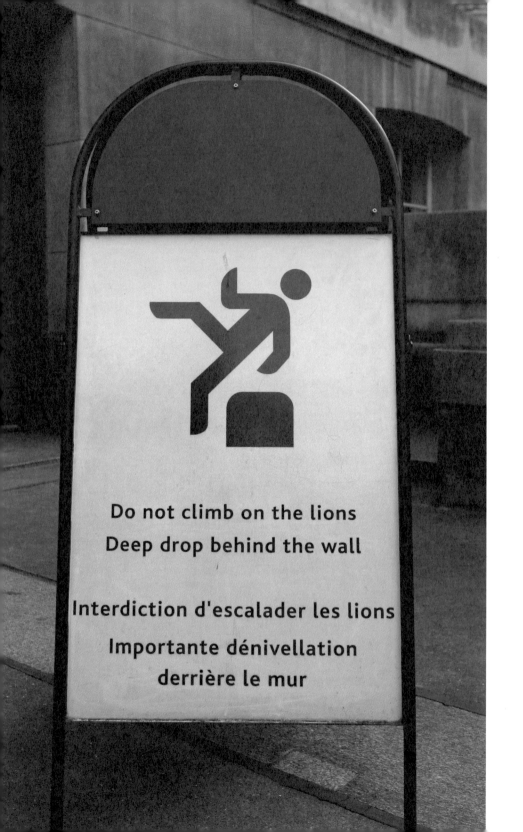

Do not climb on the lions
Deep drop behind the wall

Interdiction d'escalader les lions
Importante dénivellation
derrière le mur

글로벌시대에 걸맞게 인류는 국가의 경계를 넘어선 도시간의 이동이 빈번하다. 한국을 찾는 외국인 수가 해년미다 증가하고 있으며 그들의 발길이 대도시에서 지방 도시로 그리고 도시의 구석 구석까지로 옮겨지고 있습니다. 한국을 방문한 외국인들이 바라보고 사용하는 소소한 시설물 하나도 한국의 인지도와 국격이 되고 공공디자인이 적용된 유·무형적 자원들이 도시 국가의 경쟁력이 되고 있습니다.

자연재해로부터 안전하고 인류가 만든 건축 구조물과 가로환경에서 우리의 국민들이 안전하게 보행할 수 있는지 야행성 폭우란 별명을 지닌 채 중부와 남부로 오르내리기를 반복하며 연일 많은 비를 뿌리는 장마철. 이러한 시기를 통하여 우리의 도시와 마을이 위험에 노출되어 있는 곳은 없는지 꼼꼼히 살펴야 할 때입니다.

마을만들기 선진사례

– 상하이 타이캉루 티엔즈팡

2013.09

상하이
타이캉루
티엔즈팡

지방자치단체마다 안전하고 행복하며 즐겁고 상징적인 마을만들기에 관심을 기울이고 있습니다. 이제 공공디자인은 도시를 벗어나 군단위의 농어촌마을과 자연마을로까지 함께 하고 있습니다. 문화마을, 예술마을, 행복마을, 안전마을 시민이 행복한 마을만들기에 열정을 쏟고 있는 농어촌마을에 강의를 갈때마다 고령의 마을 주민들의 관심과 열정에 놀라웠습니다. 안전하고 행복하고 즐겁고 상징적인 마을을 만들어 생활환경이 개선되고 마을이 가지고 있는 유 · 무형적 자원이 잘 개발되면 사람들이 찾아오고 그에 따른 경제적 부가가치도 뒤따르니 좋은 일임에는 분명하다. 과거와 비해 현저하게 다른 모습으로 우리의 생활모습과 패턴이 변하고 있습니다.

사람들은 물질문명의 발달로부터 벗어나 휴식을 위한 다양한 길을 찾기 시작했습니다. 1998년 해외여행 자유화는 국민의 눈높이를 높이는 데 중요한 역할을 하며 국민들이 자유로운 해외여행을 통하여 선진 국가들의 도시와 문화를 경험하게 되면서 공공디사인에 대한 이해의 폭이 넓어졌습니다. 이후 1998년 2월부터 추진하기 시작해 2003년 9월 15일 공포하고, 2004년 7월부터 단계적으로 시행한 주 5일제의 영향으로 폭발적 레저 인구의 수용이 한때 한국사회의 이슈가 되기도 하였습니다. 그러한 요구의 충족과 굴뚝 없는 산업인 관광산업의 중요성을 인식하여 노력한 결과, 문화체육관광부에 의하면 2012년 말 기준 한국에서는 국가에서 지원하는 문화관광축제, 지방자치주관 또는 후원과 민간이 추진하는 축제를 포함하여 전국에 약 758개의 축제가 열리고 있으며 매달 증가 추세에 있다고 합니다. 전국의 지방자치단체들도 제각각 지역의 특색을 살린 축제들을 개발하고 사람들을 불러모으는 데 노력하고 있으나 아쉬운 점은 각 지역별로 중복되고 상충되는 행사에서 벗어나 다양한 콘텐츠와 아이콘을 개발하고 장기적인 안목으로 바라보지 못하고 있다는 것입니다.

우리의 마을은 어떻게 어떠한 지원으로 행복하고 살기 좋으며
차별화 되게 만들어 가야 하는지 고민해야 합니다.

이러한 고민 속에 필자는 세계 인류건축문명권을 여행하면서 인상 깊었던 몇 곳 중에 비우고 정리할 엄두가 나지 않아 차라리 채워서 아름다운 감성공간 상하이 '타이캉루 티엔즈팡'을 떠 올려봅니다. '티엔즈팡'은 있는 것을 버리는 것이 아니라 보존하고 유지하며 더불어 살아가는 생활 그 자체입니다. 우리나라의 홍대 골목이나 삼청동, 소격동 혹은 인사동을 연상케 하는 곳으로 처음 이곳이 예술인들의 골목이라 불렸던 명성처럼 골목 입구에는 사진 갤러리와 공방들이 즐비하고 이색적인 카페, 전통공예점 등이 자리하고 있어 외국인들도 많이 찾아오고 있습니다.

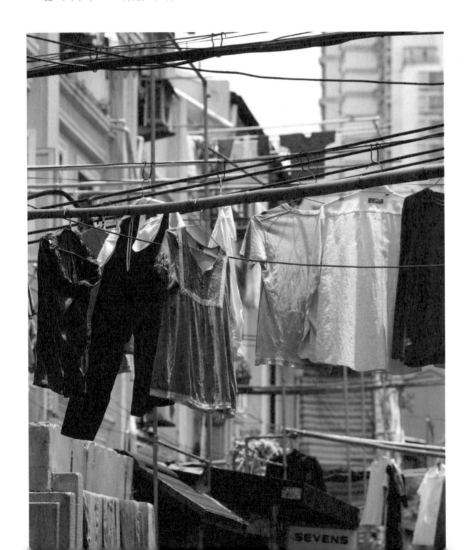

좁은 골목에는 카페에서 내놓은 의자에 앉아 한가로이 커피를 즐기고 담소를 나누는 사람들의 모습을 쉽게 볼 수 있습니다. 상하이 어디를 가나 볼 수 있는 빨래들이 뒤엉켜 있는 '타이캉루 티엔즈팡'의 거리 전체는 세계 각지에서 모여든 사진작가들의 거대한 스튜디오가 된 지 오래다. 상하이 어디에나 대나무에 매달려 있는 다양한 색상의 빨래들과 엉켜 있는 전깃줄은 '티엔즈팡' 골목을 꾸미는 장식품이 되었으며 그 안에서 살아가는 주민들의 모습 그 자체가 즐겁고 상징적인 자원이 되고 있습니다.

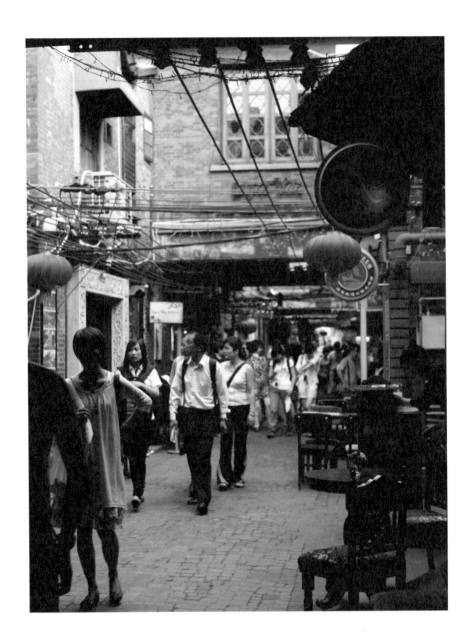

한국의 마을과 거리만들기는 관(官)이 기획하고 유지·관리하며 국비와 지방비에서 사업비를 지출합니다. 그러다보니 눈에 띄는 결과물을 얻기 위해 마을과 거리만들기에 명품과 상징이라는 화려한 수식어를 덧붙이게 됩니다. 관이 중심이 되어 많은 비용이 투입되는 것과 불철주야 일하는 많은 공무원들의 노고가 헛되지 않기 위해서는 관에서 만들어 둔 명품마을과 상징거리들이 연일 관광객들로 문전성시를 이루고 온 동네가 떠들썩해야 하지만 현실은 그러하지 못한 것도 사실입니다.

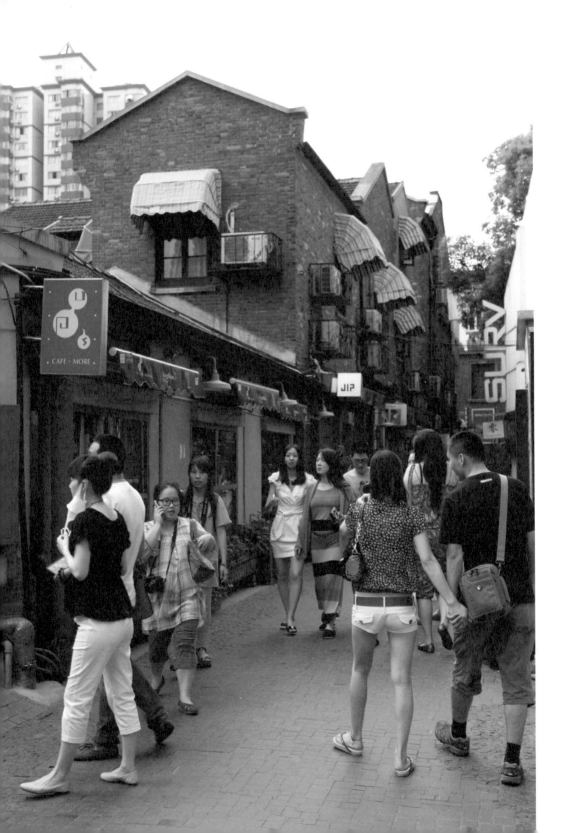

제법 유명세를 타고 있는 세계의 여러 도시와 마을들을 찾아가 보면
만들어진 곳이 아니라 계속 만들어 가고 있다는 인상을 받게 됩니다.

고고한 역사와 문화 속에서 형성된 마을과 거리가
많은 세월을 거슬러 오면서 자리잡아 가고,
일반 시민의 자금과 노력이 만들어낸 과정과 결과가
세계인들로부터 사랑을 받고 있습니다.

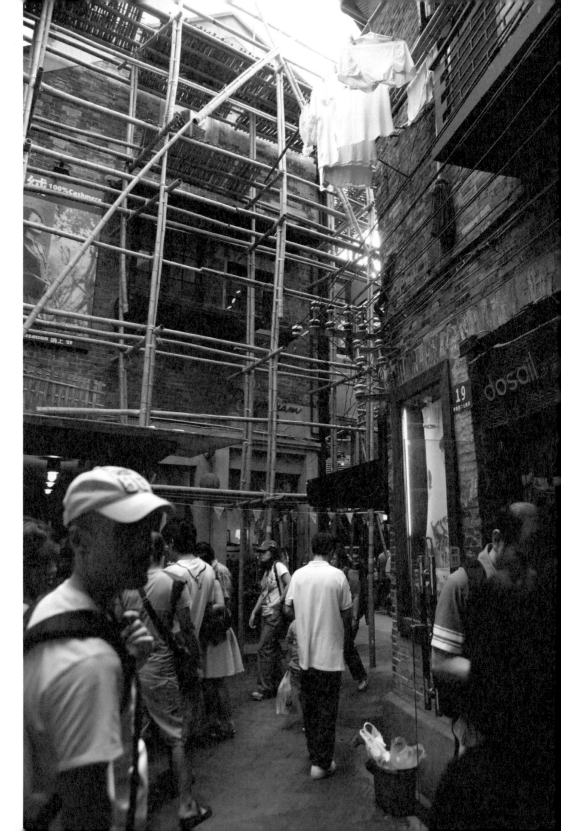

거대한 랜드마크 건축물과 상징물만이 아닌
우리의 소소한 생활상 안에 녹아 있는
유·무형적 자원도 얼마든지 사람들로부터
사랑받을 수 있습니다.

136

상하이의 '타이캉루 티엔즈팡' 역시 전략적으로 만들어진 곳도, 마치 도깨비 방망이를 휘둘러 눈 깜짝할 사이에 만들어낸 명소들도 아닙니다. 더욱이 관 중심과 관 주도에 의하여 만들어진 곳이 아닌 철저히 기업과 민간으로부터 시작되었고 재원도 국비와 지방비가 아닌 민간자금으로부터 시작되고 완성되었습니다. 문화예술과 역사로 미루어 볼 때, 한국의 문화콘텐츠는 풍부합니다. 오늘날 우리의 소리, 우리의 율동을 다양한 인종과 문화를 지닌 세계인들이 따라하는 한류 열풍이 불고 있습니다. 세계의 중심국답게 중장기적인 안목으로 발전계획을 세워 자원을 발굴하고 순차적으로 개발해 나가야 합니다.

우리의 마을과 우리의 전통자원이 버려진 게 아니고 아껴둔 자원이란
관점의 전환에서 바라보고 해석하여 마을만들기가 이루어 졌을 때
안전하고 행복하며 즐겁고 상징적인 마을이 만들어 질 것입니다.

가장 경쟁력 있는 마을은 거주 주민이 원하고
행복감이 충만되어야 합니다.
그래서 마을의 시억민이 중심이 되어야 하는 이유입니다.

06

지역산업화
−지역 쇠퇴와 지역재생정책

2013.09

지역
산업화

얼마 전 마을환경개선관련 강의가 있어 호남지역의 어느 마을에 머물렀을 때입니다. 이른 아침 빗소리에 잠에서 깨어 뒤척이다 텔레비전에서 전주 한옥마을에 대한 토론회를 보았습니다. 마침 며칠 전에도 다녀왔던 전주 한옥마을과 근래의 행보가 마을환경을 개선하기 위한 마을만들기로 강의와 자문이 많다보니 관심 있게 들여다보았습니다. 내용인즉 전주 한옥마을은 연간 500만 명이 찾아드는 전주만이 아닌 한국의 대표적 명소로 떠올라 사람들이 찾아오니 좋은 점도 많지만 전통가옥의 정주된 생활공간과 적절하게 융합되지 못하고 상업공간에 대한 비중과 관심이 높아지면서 정작 한옥마을이란 특성을 느끼며 살아가던 사람들이 그들만의 생활공간이던 안전하고 쾌적한 주거공간의 가치를 느끼지 못하고 떠난다는 우려와 그렇지만 지역의 경제 활성화에 기여하며 전주만의 랜드마크로 자리잡아가는게 바람직하다는 의견이었습니다. 부정과 긍정으로 혼란스러울 무렵 문득 얼마 전 일간지에서 읽었던 기사가 생각났습니다. 오늘날 통치권자가 창조경제 깃발을 세운 것은 영국이 원조 격으로 1997년 토니블레어 총리가 멋진 영국이라는 그랜드 플랜의 핵심 정책으로 문화산업을 국가 성장 동력으로 삼는다는 방향을 제시하고 영국의 현대미술, 영화, 대중음악, 공연 예술, 산업디자인 등의 창조적 자원들을 산업화 한다는 계획을 소개하며 한국의 기술과 콘텐츠에 대한 이야기를 하고 있었습니다.

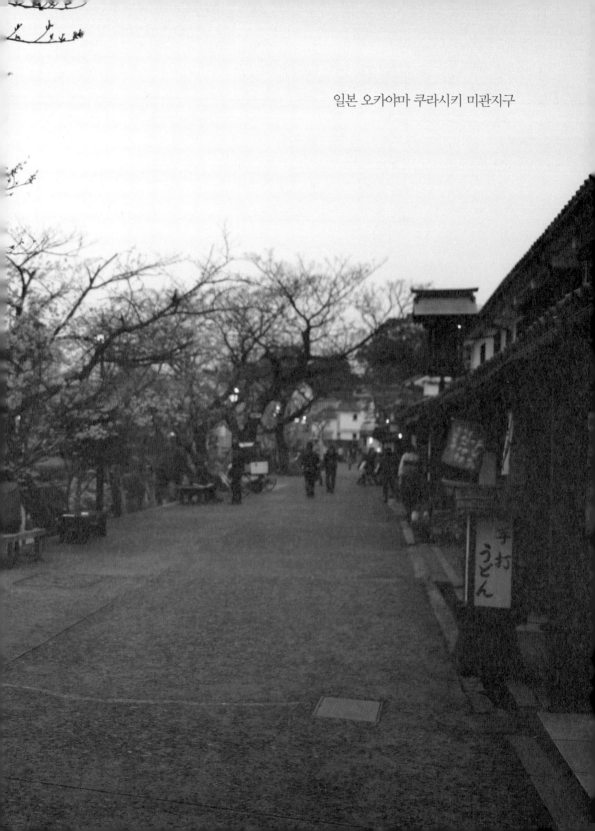

일본 오카야마 쿠라시키 미관지구

영국은 셰익스피어, 해리포터, 007과 비틀스. 그리고 여기서 파생된 문화 산업들로 여전히 전 세계에서 막강한 힘을 발휘하고 있으며 최고의 마케팅 전략을 수립하고 다양한 콘텐츠로 재탄생시켜 경제적 이익을 극대화하여 실로 엄청난 일자리를 제공하는 핵심 산업이 되고 있으며 문화콘텐츠를 통해 영국이라는 국가의 이미지를 보다 매력적이고 아름답게 만드는 최고의 전략이 되고 있습니다.

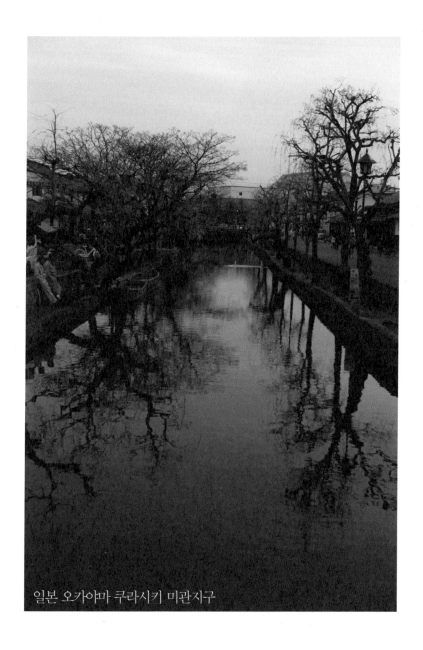

일본 오카야마 쿠라시키 미관지구

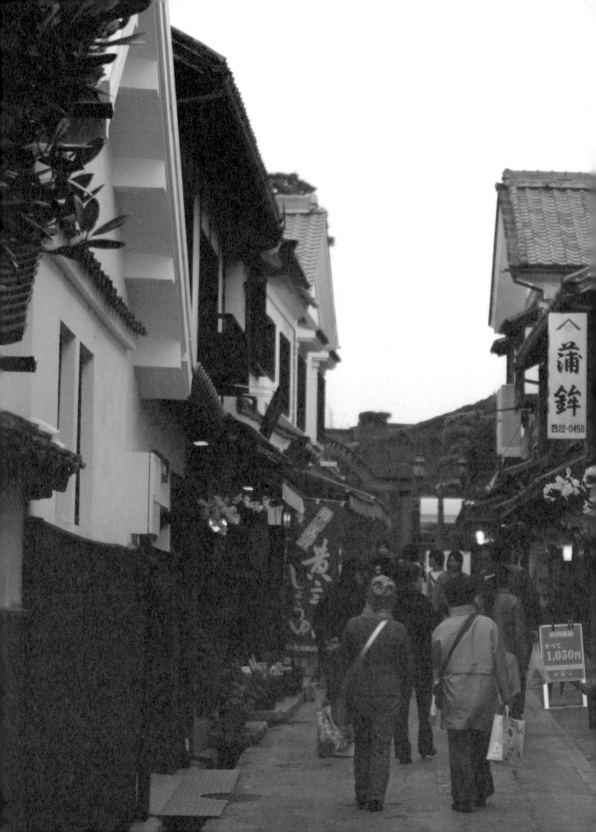

일본 오카야마 쿠라시키 미관지구

한국은 20여 년 전 지방자치단체라는 지방정부의 등장으로 지역 간의 격차와 무리한 사업으로 활력을 잃어가고 있습니다. 근래 들어 지역쇠퇴를 극복하기 위한 지역재생 정책이 화두이며 창조경제와 지역의 산업화를 이야기합니다. 산업화는 사전적 의미로 생산 활동의 분업화와 기계화로 2차 · 3차 산업의 비율이 높아지는 현상과 그에 따른 사회, 문화구조의 변화를 말하는데 좁은 의미로 공업화라고도 합니다. 18~19세기 영국 산업혁명 때 일어난 변화들을 산업화 과정의 원형으로 꼽고 있습니다. 역사적으로도 19세기 초에는 섬유산업이, 1860년을 전후하여서는 철강 산업이, 20세기 초에는 자동차, 화학, 전기 기기 산업이, 1940년을 전후하여 항공, 전자, 합성 산업을 중심으로 한 과학 산업이 일어난 것을 볼 수 있습니다.

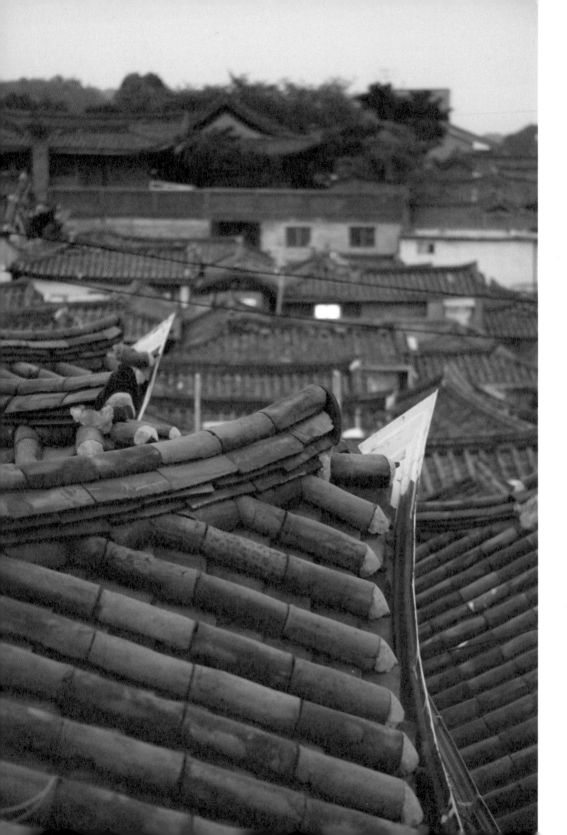

산업화의 특징으로는 과학기술의 진보와 생산성 향상,
노동윤리의 확립, 각 직업의 전문화, 노동자들의 획일적 작업,
계층구조의 피라미드화, 농촌인구의 빠른 도시유입, 핵가족의 일반화,
소비형태의 획일화와 소비수준의 향상 등을 들 수 있습니다.

산업화는 많은 사회적 문제점을 잉태했지만
개인에게 폭넓은 기회와 자유를 주어 사회적으로는 대규모 생산을 달성하고
개인에게는 능력에 따른 풍요를 안겨주었습니다.

156

서울 북촌 한옥마을

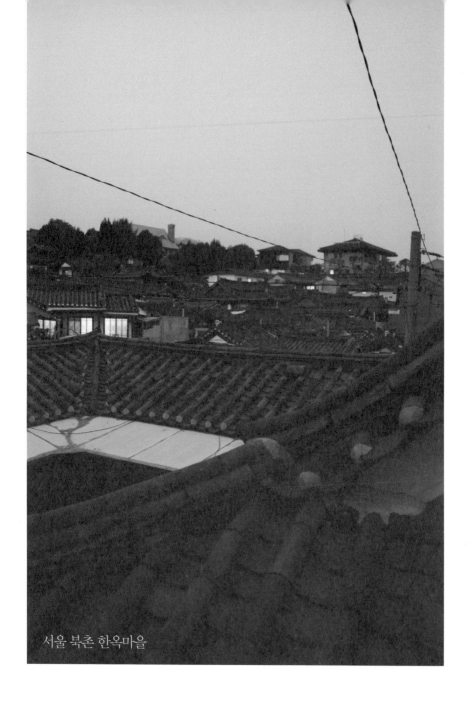

서울 북촌 한옥마을

그래서일까 경제가 어려워지면 산업화를 이야기합니다.

도시디자인적 측면에서의 산업화.
지역산업화를 통하여 지방자치단체를 살리는 대안은
우리의 생활모습 그 자체이며 단연 문화와 예술일 것입니다.
그리고 이제는 주체가 바뀌어야 합니다.

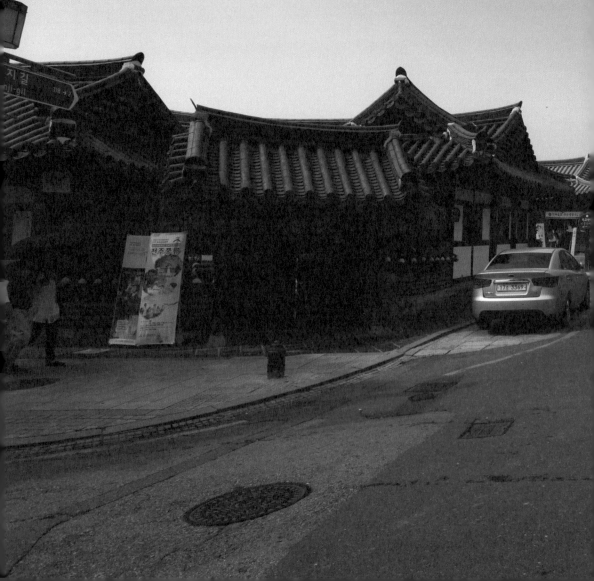

전주 한옥마을

전주 경기전

오늘의 현실은 지역과 지역민이 가지고 있는 환경과 문화역사적 자원 그리고 거시적이고 중장기적인 계획이 아닌 미시적이며 다각적 접근이 부족했던 이유일 것입니다. 하지만 이제는 누구를 탓하기보다 기업과 민간이 참여하는 그리고 관의 행정지원이 뒤따르는 시스템이 정착되도록 노력해야 합니다.

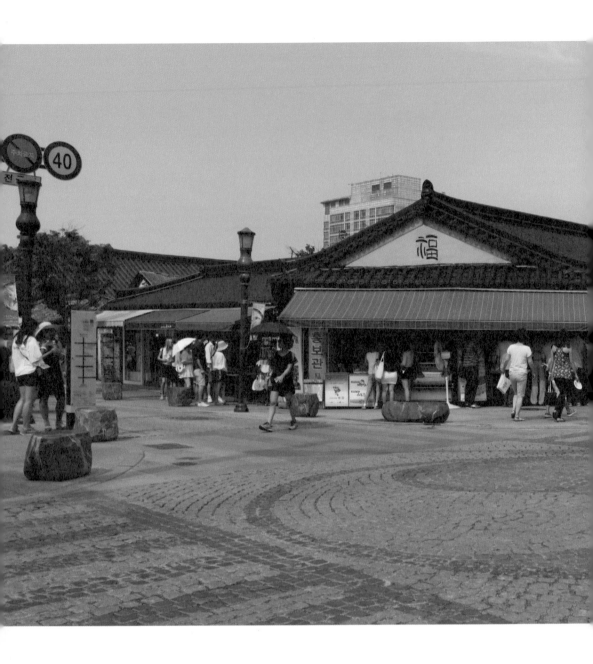

전주 한옥마을

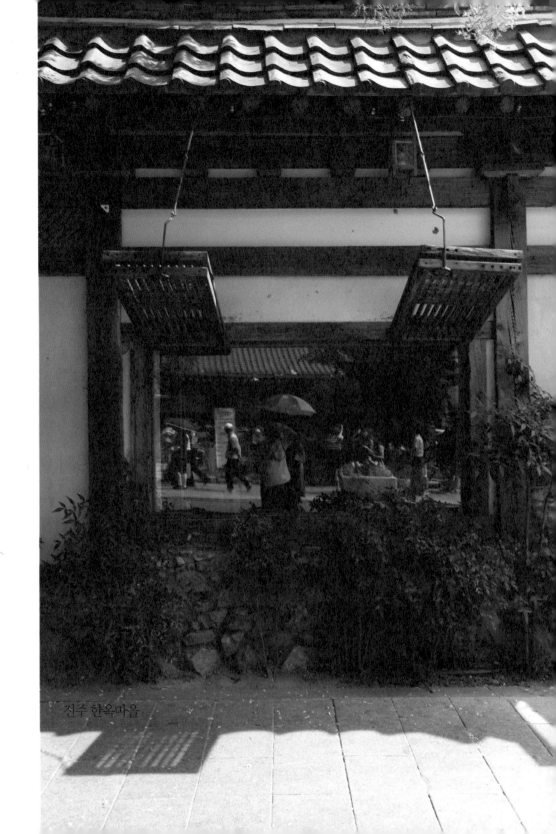
전주 한옥마을

월급에서 5~10%를 각출하여 미군의 낡은 함
선을 구입하여 표면의 녹을 벗겨내고 페인트칠
을해 탄생한 대한민국 제1호 군함 백두산함이
6.25당일 후방교란을 위해 부산으로 침투한 적
을 침몰시키고 한국전쟁에 군인 1만 명도 안 된
뉴질랜드는 당시 6000명을 파병해서 한국을
도왔습니다. 그중엔 적지 않은 마오리족 장병
이 있었는데 이들 가운데는 활과 창을 들고 온
경우도 있었다고 합니다.

그렇게 지켜주고 지켜온 한국입니다. 역사와 인문 사회 문화 예술자원으로 콘텐츠는 넘치는 게 한국입니다. 유형적 자원이 없으면 무형적 자원을 만들자 경상북도 청도에서는 철가방극장 마을이란 제목의 23가구가 코미디 같은 역발상으로 돈 버는 산골마을을 만들었고 고창 청보리밭은 버려진 구릉지에 보리 씨앗을 뿌린지 10년 후 단 20일 동안 50만 명의 인파를 불러모으며 지역 경제에 200억 원의 경제적 파급효과를 가져다주었다고 합니다.

전주 한옥마을

다시 시작하면 될 일입니다. 성급하고 조급함을 버리고 이제부터 다시 해야 합니다. 다양한 분야에서의 다각적인 관점에서 콘텐츠를 개발하고 민간의 참여와 아울러 지역민들의 창의적인 의견이 적극 반영될 수 있는 시그널을 가동하고 도시디자인 관련 전문가 혹은 선도업체와 시민들이 그룹핑되어 지역 도시디자인의 문제와 개선에 전념하여 지역과 문화, 산업 시스템이 통합된 비즈니스를 구축하기 위한 총괄적인 문화자원을 개발하며 중앙정부와 지방자치단

체들과 공유하여야 합니다. 큰돈들이지 않고 할 수 있는 그것이 우리가 진정으로 바라는 지역의 산업화일 것입니다. 우리의 산과들 우리의 생활환경과 살아가는 모습이 자원입니다. 한국의 대표적인 한옥마을인 서울의 북촌 한옥마을과 전주 한옥마을 비슷한 일본 '오카야마'의 에도시대 창고 건물 등 옛 정취가 남아있는 '쿠라시키' 미관지구의 사례에서 보듯이 지역민들의 생활터전 그것이 지역 산업화의 천연자원입니다.

07

안전디자인
– 로드킬

2013.10

강아지
이야기

"Road-Kill"
우리들만의 도로가 아닙니다.

무더운 어느 여름날 신갈나무가 늘어진 들머리에서 살견(殺犬)의 현장을 목격했습니다. 불의의 사고였을 것입니다. 가해자는 이미 오간데 없고 차가운 도로 위엔 형체를 알아 볼 수 없을 정도로 다친 아이와 그의 친구만 남겨져 있습니다. 억울했을 것입니다다. 난데없이 돌진해 오는 차 앞에서 무기력했을 것입니다. 달려오는 차가 커다란 무기처럼 보였을 때 네 발에 힘이 풀리고, 그 순간 죽음을 직감했을 것입니다. 가해자는 쿵! 하는 소리와 함께 바퀴 밑에 처참히 망가진 그 실체를 확인하고 외마디 비명을 질렀을지도 모릅니다. 그리고 곧장 액셀러레이터에 힘을 주고 내달렸을지도 모를 일입니다.

로드킬(Road kill)의 현장은 대체로 그렇게 끝이 납니다.
피해 대상만 억울하고, 가해 대상은 기분 나쁜 것으로 끝나는 게
현재 로드킬의 실체입니다.
피해 대상이 미물(微物)인 까닭에 그럴 것입니다.

그런데 미물의 죽음은 때론 그렇게 단순하지 않습니다. 오늘 희생된 떠돌이 강아지에게는 친구가 있었습니다. 어쩌면 부부였는지도 모른다. 몇 번을 일으켜도 꿈쩍도 하지 않는 싸늘한 시신 앞에서 강아지는 몇 발자국 떨어져 한참 동안 멍하니 바라보고 있었습니다. 그러다 조심스레 한 발 한 발 나아갔습니다. 그 걸음은 먹잇감을 낚아챌 때의 보법과는 차원이 달랐습니다. 떠돌이 강아지는 친구의 마지막 길에 조의를 표하려는 듯 그의 머리맡에서 가만히 조아렸습니다. 친구의 황망한 죽음. 조금 전까지 엎치락뒤치락 하며 놀던 친구가 손쓸 겨를도 없이 형체를 알아볼 수 없을 만큼 변한 모습을 바라보는 그의 심정은 표현할 수 없이 힘들었을 것입니다.

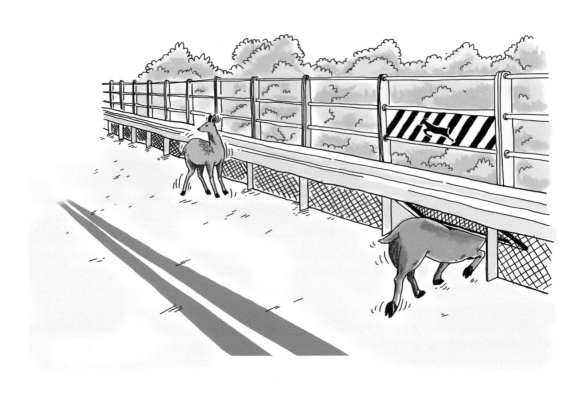

동물들을 위한 로드킬 방지시설 시스템 구축이 요구됩니다. 로드킬(Road kill)은 도로주행 중 야생동물의 갑작스런 침입으로 발생하는 차량 사고로 일반도로에서는 개와 고양이들이 고속도로에서는 노루, 고라니 등의 야생동물들이 먹이를 구하거나 이동을 위해 도로에 갑자기 뛰어들어 횡단하다 차량에 치어 죽는 것을 말합니다.

로드킬 건수는 연간 5천여 건, 하루 평균 13마리의 동물이 도로 위에서 통행 차량에 부딪혀 죽는다고 합니다. 고속도로와 지방도에서 발생한 사고나 관리기관에 제대로 신고되지 않은 사고까지 포함하면 실제 발생 건수는 이보다 훨씬 웃돌 것으로 추정되며, 로드킬 사고는 동물의 피해에 그치지 않고 운전자의 생명을 위협하는 2차 사고를 유발한다는 점에서 문제가 더욱 심각합니다.

한국의 고속도로와 지방도로의 많은 곳이 로드킬 방지를 위한 시설이 미비하며 많은 곳이 로드킬에 대하여 무방비 상태로 방치되어 있습니다. 일부 방지시설이라고 설치된 구역들도 다소 있지만 그 기능성 등이 미비하여 동물들이 쉬이 침입하고 있는 실정으로 보다 안전하고 원천적으로 차단할 수 있는 방지시설의 해소가 풀리지 않고 있습니다. 여기에 그동안 조성해 온 야생동물 생태통로가 관리소홀로 제 역할을 하지 못해 도로횡단을 시도하는 동물들이 부쩍 늘어나고 있는 것도 로드킬이 해마다 증가하는 원인으로 꼽히고 있습니다.

사정이 이러한 데도 고속도로 로드킬 방지시설 설치구간은 절반 수준에 머물고 있으며, 운전자 또한 언제 어디서 야생동물이 튀어 나올지 모르는 상황에 항상 대처해야 하는 불안감을 겪고 있으므로 동물들의 고속도로 진입을 원천적으로 차단하기 위한 안정적인 방지시설 시스템이 구축되어야 합니다.

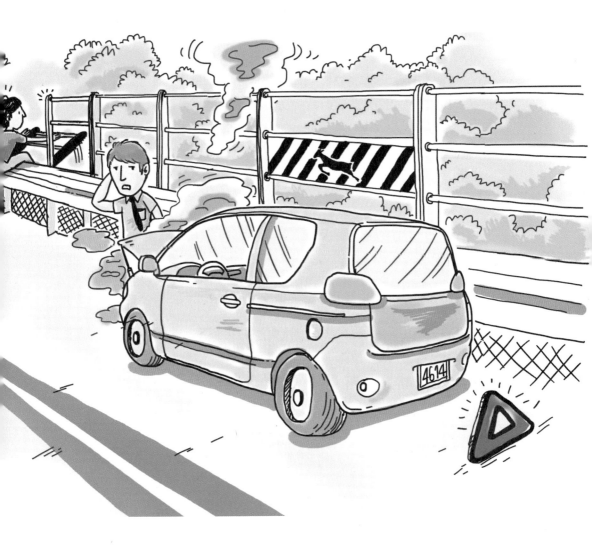

로드킬은 다양한 원인으로 발생되는데 동물들의 이동통로 부족과 통로의 적합성 부족이 가장 큰 원인으로 꼽히고 있으며 운전자의 과속주행도 원인으로 볼 수 있습니다. 로드킬의 예방과 대안으로 야생동물 서식공간 훼손방지가 최우선이지만 현실적으로 어려운 실정으로 생태이동 통로의 확충 등 야생동물을 위한 배려가 필요하며 이동통로가 막혀 도로에 뛰어들지 않도록 대안시설들이 요구됩니다. 아울러 야생동물 출현 표지판의 적합한 장소 설치로 운전자의 과속과 안전운전을 유도하고 도로 외측에서 동물의 진입을 원천적으로 차단할 수 있는 시설과 도로 내측으로 잘못 들어온 동물이 외측으로 이동이 일부 가능하도록 하는 시설물과 사고시 대피가 가능하도록 하여 인명피해를 최소화 시킬 수 있는 시설물도 필요합니다. 제초작업 제설작업 등의 도로 상태에 따라 사후 관리가 용이하도록 기존 시설물을 활용할 수 있는 간편한 시설물들이 지속적으로 개발되어 2차 교통사고를 사전에 방지할 수 있는 시스템 구축의 실천이 절실히 요구됩니다.

결실의 계절 가을,
사람들보다 자연에 민감한 야생 동물들의
월동준비가 분주해지는 요즘입니다.

제3세계를 향한
도시디자인

2014.01

과거로의
여행

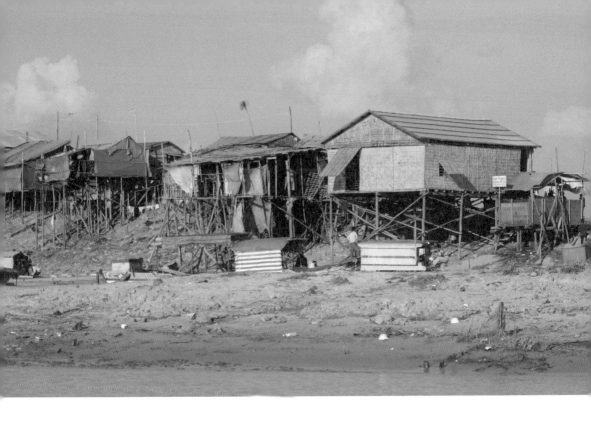

샤워도중 대중목욕탕의 싸구려 비누를 집어 들며 문득 옛날생각을 떠올립니다. 서두에 웬 샤워와 세숫비누 이야기가 나오는가? 이야기하면 이렇습니다. 자칭 바람개비라 역마살을 변론하면서 동분서주하다 어느 지방에 가면 참새가 방앗간 찾듯이 들리는 허브찜질방에 찾아갑니다. 라벤더, 로즈마리, 카모마일 허브는 정신건강에 좋다하니 자주 갔으면 좋으련만 시간이 허락하지 않는게 현실입니다. 오랜만에 피곤이 말끔히 씻겨나가 거듭 긴 한숨을 내쉬어 봅니다. 어렸을 적 어머니한테 회초리를 맞은 후 모든 죄를 사면받고 나서도 서럽게 울던 질긴 울음 뒤 끝에 내쉬는 한숨, 그 안도의 한숨을 내쉬며 피곤을 달래는 찜질방에서 그동안 잊고 있었던 필자의 유년 시절의 시골풍경이 동화처럼 그려집니다.

세숫비누를 우물가에 놓아두면 다음날 아침,
어김없이 쥐생원이 비누를 갉아 먹습니다.
식구 누군가가 비누뚜껑을 잘 덮지 않아 발생된 사건으로
어린 시절의 아침은 어머니의 고함소리로 시작됐습니다.
6남매를 키우셨으니 오죽하셨을까요?
결국 쥐의 이빨자국이 선명한 비누 한쪽을 긁어내고 사용했던 기억이
마치 어제 일처럼 떠오릅니다.

(사)한국공공디자인학회 2013 해외탐방으로 다녀온 캄보디아. 분명 필자의 눈에는 타임머신을 타고 온 과거로의 여행임에 분명했습니다. 세계7대 불가사의로 지칭되는 앙코르왓, 앙코르톰, 킬링필드, 영화 '툼 레이더'의 배경인 타프롬사원 씨엠립과 동양 최대 크기의 호수인 툰레샵 호수의 수상촌 가옥들과 그곳에서 생활하는 현지인들을 보면서 우리는 무엇을 어떻게 해야 할 것인가에 대해 고민했습니다.

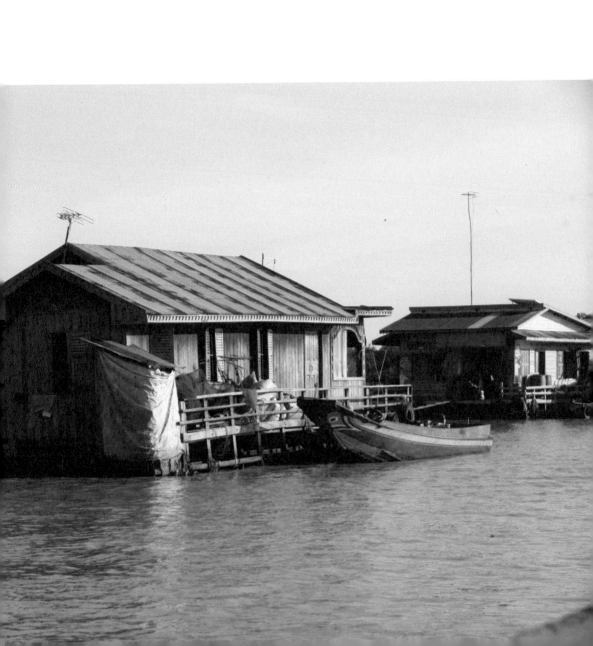

지금부터 캄보디아의 지도층과 국민들의 의식을 변화시킬 수 있는 교육이 절실히 요구됩니다. 절대빈국에서 경제발전을 이루어 온 한국인을 벤치마킹할 수 있도록 도움을 주어야 합니다. 필자는 서두에 쥐생원이 갉아먹은 세숫비누 이야기를 들어 후진성과 주거환경의 열악함을 표현하고자 했습니다. 캄보디아도 그렇지만 많은 3세계 국가들에게 우리가 원조할 수 있는 가장 근본은 경험의 전달이며 그 기초는 필자의 일천한 소견일지 모르나 실천할 수 있는 대안으로 떠오른 것이 바로 새마을운동입니다.

범국민적 지역사회 개발운동인 새마을운동은 1970년대의 한국사회를 특징 짓는 중요한 사건으로, 대한지방자치학회 연구논문에서 임형백은 새마을운동의 세계화와 공적개발원조 적용을 위한 과제에서 한국은 원조수원국에서 원조공여국으로 변신한 유일한 국가로써 제4차 세계개발원조 총회에서도 한국은 좋은 선례로 시냉되있으며, 특히 제3세계는 한국의 성장경험을 배우려 하고, 한국의 새마을운동을 배우려는 국가도 많으며 전 세계로 수출되고 있다고 합니다.

한국의 새로운 정부 출범에 수면 위로 부상한 새마을운동이지만 필자는 정치성을 바탕으로 하지 않은 순수한 견해임을 먼저 말하고 싶습니다. 캄보디아와 같은 제3세계 국가에서는 당장 고층건물이 밀집하고 도시의 규모가 광범위한 도시 형태를 갖추고 있지 않다고는 하나 과거 한국이 경험했던 난개발과 시행착오를 통해 얻어낸 발전과정을 통하여 역사 문화자원을 유지관리하고 복원하며 지형과 지세를 상세히 분석하여 경관적 요소와 도시설계 도로, 수변, 녹지 등의 마스터플랜 시스템구축이 요구되며 구체적인 공공 · 환경디자인 가이드라인과 이를 실천할 수 있는 로드맵 또한 구체화시켜야 할 것입니다.

우리는 88서울올림픽 이후 2002년 월드컵에서는 예상을 뒤엎고 4강까지 오르는 쾌거를 이루며 세계를 놀라게 만들었습니다. 남녀노소 할 것 없이 국민 모두가 붉은 응원복을 입고 엇박자의 리듬에 맞추어 박수를 치며 '대한민국'을 외치던 다이내믹하고 세련된 질서의식은 세계인들에게 한국의 경제발전과 저력을 보여주었습니다. 2002년 월드컵은 한국의 국가위상뿐 아니라 사회 기반과 한국 기업의 신뢰도를 높이며 급격히 발전하게 되었습니다. 또 한 차례 2018년 선진국가의 스포츠라고 불리는 동계올림픽을 개최하게 될 한국은 더 높고 더 멀리 뛸 것이라는 사실을 믿어 의심치 않습니다.

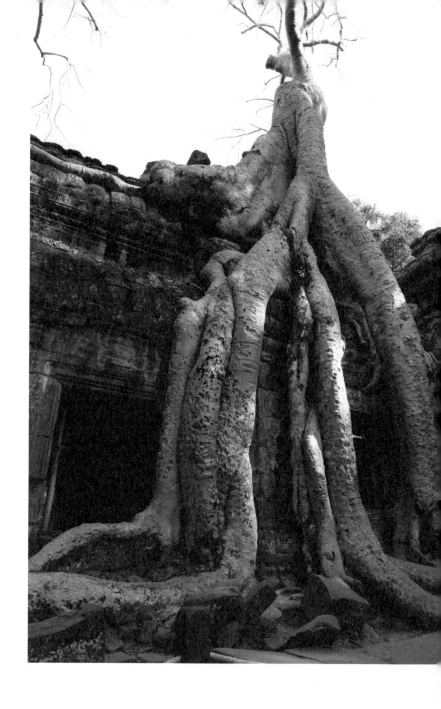

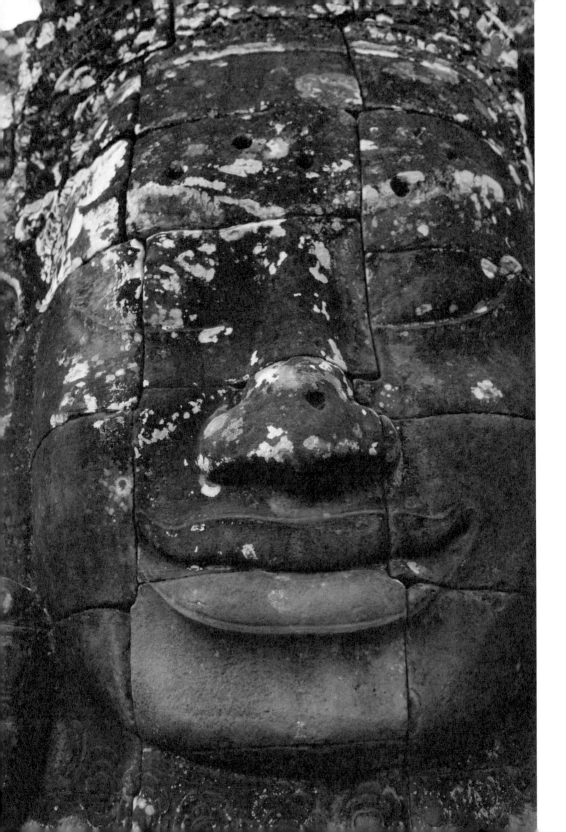

이러한 시대적 상황을 살펴볼 때 한국은 이제 여러 분야에서 많은 발전을 이루어왔고 더욱 더 세계에서 영향력을 행사할 수 있는 세계의 중심국으로 자리하고 있습니다. 가난하고 절박하던 시대에 주변 국가들의 원조를 받던 한국이 이제는 세계의 다른 나라들에게 지원을 아끼지 않아야 한다는 여론이 일어나고 있습니다. 많은 분야에 이르러 세계적으로 유래 없는 급성장과 급격한 변화를 이루어온 한국을 배우기 위해 개발도상국 등 제3세계의 국가들이 한국을 롤모델로 삼고자 한다고 합니다.

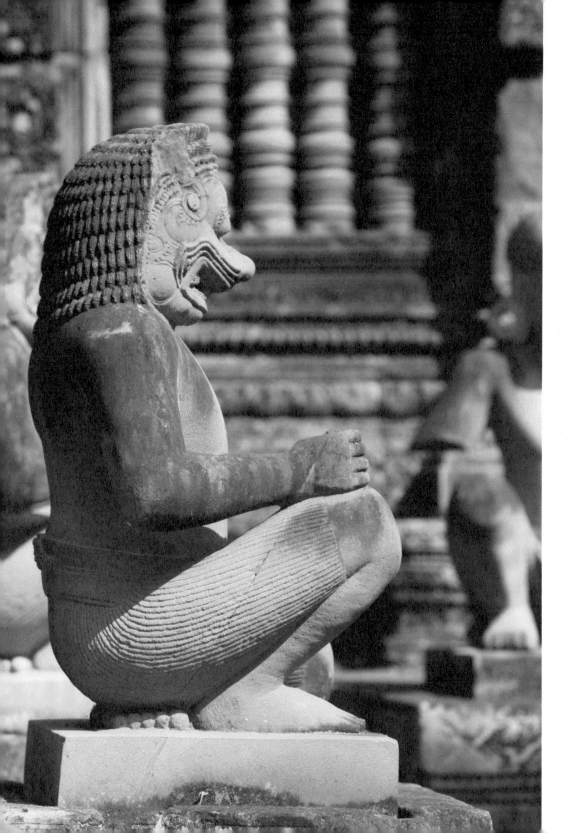

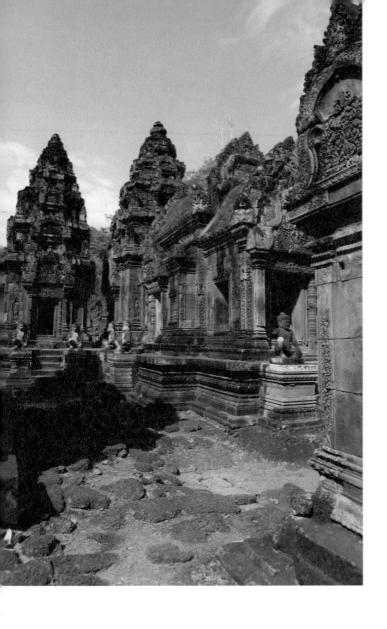

캄보디아는 호수와 수변공간을 최대한 활용하여야 합니다. 세계의 도시들이 기상이변으로 폭염과 폭설, 폭우로 몸살을 앓고 있습니다. 자연은 인간에게 극단적인 몸짓으로 호소하고 있는지도 모를 일입니다. 물은 화학적으로는 산소와 수소의 결합물이며, 천연으로는 도처에 바닷물·강물·지하수·우물물·빗물·온천수·수증기·눈·얼음 등으로 존재합니다. 지구의 지각이 형성된 이래 물은 고체·액체·기체의 세 상태로 지구표면에서 매우 중요한 구실을 해왔습니다. 물은 또한 지구상의 기후를 좌우하며, 모든 식물이 뿌리를 내리는 토양을 만드는 힘이 되고, 증기나 수력전기가 되어 근대산업의 근원인 기계를 움직이게도 합니다. 더욱이 물은 인류를 비롯한 모든 생물에게 물질 중에서 가장 중요한 것이며, 생체의 주요한 성분이 되고 있습니다. 캄보디아는 우기가 반년에 이르며 운하를 통해 거대한 돌을 운반한 수로와 사원의 지하는 물로 구성되어 있는 물로 시작하여 물로 유지되고 있다고 볼 수도 있다. 물을 다스릴 수 있는 지혜가 필요합니다. 생명의 근원이며 정신건강을 맑게 해주고 공기를 청정하게 해주는 수공간 캄보디아 도처의 수공간과 특히 동양최대의 톤레삽호수를 보다 위생적으로 발전시켜 동양의 베니스가 되어 살기 좋은 친환경 자연 생태도시로 발전되기를 소원해 봅니다.

국민 스스로 위생적이며 건강한 환경과
문화역사 환경을 만들어가야 할 것입니다.
누군가 만들어 주는 게 아니라 스스로 만들어 가는 것
그것이 도시디자인입니다.

국왕과 수상이 존재하는 입헌군주국 캄보디아는 연평균 섭씨 25도로 연중 일정한 기온을 유지하며 9세기부터 15세기까지 동남아시아에 존재한 왕조로 앙코르유적과 크메르유적 등 풍부한 문화유적의 유형적 관광자원을 가지고 있습니다.

앙코르의 미소라고 불리듯이 캄보디아 사람들은 표정이 밝고 삶의 행복지수가 높다고 합니다. 다행히 최근에 캄보디아인들은 전통과 문화 보존에 매우 적극적이라고 한다니 반가운 일입니다. 캄보디아에 한국의 발전과정에 대한 경험을 전하고 싶습니다. 한편으로는 제임스캐머런 감독의 영화 "아바타" 그리고 비슷한 시기 한국의 텔레비전의 다큐멘터리 인류의 마지막 원시부족과 자연에 대한 "아마존의 눈물"에서 처럼, 원하는 게 없는데 원하는 걸 만들어 준다고 하는 것일지도 모를 일입니다. 선택은 그들의 몫입니다.

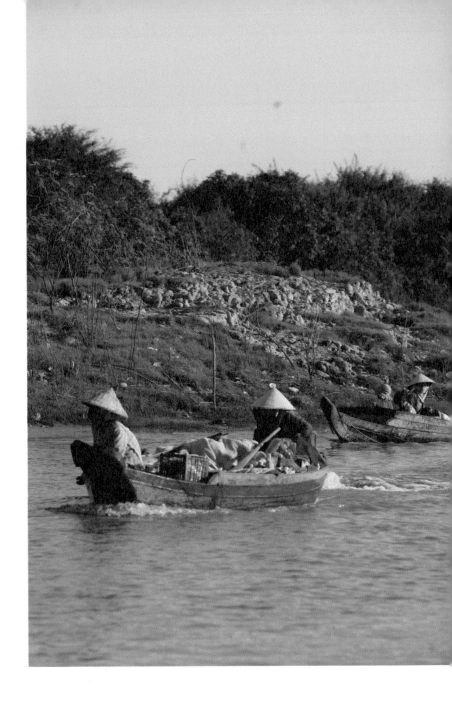

얼마 전 어느 지방자치단체에서 전화가 한 통 왔습니다. 자문위원으로 활동하기도 하지만 세계의 여러 나라들과 도시를 그리고 한국의 산지사방 구석구석을 종횡무진 다니는 필자가 생각났는가 봅니다. 지역경제 활성화를 위한 그림을 그리던 중 자문을 구하기 위하여 전화를 주셨던 모양입니다.

진취적이고 열린 마인드로 정책과 행정을 펼치는 열정 있는 관료이기에 개인적으로 평소 존경하면서 지내왔습니다. 언제나 지역을 염려하고 무엇인가를 고민하고 찾아나서는 모습에서 큰 감동을 받습니다. 전문가들의 지식을 인정하려고 노력하는 마인드 또한 고맙기도 합니다.

자세히 들어보니 다양한 분야의 전문가들을 위한 거점을 형성하고 그들을 유치하고 커뮤니티공간을 만들어 교감하며 그 성과를 지역의 도시에 활용할 수 있는 밑그림이었습니다. 이것은 필자와도 같은 생각이었으며 창조도시 요코하마의 뱅크아트1929 프로젝트와도 연관성 있는 기획이었습니다.

시시각각 변하는 사회전반의 패러다임 속에서 일관된 정책과 행정을 펼친다

는 게 결코 쉽지는 않을 것입니다. 문화 예술과 디자인·역사·인문·사회·자연 등 다차원적이고 다각적인 시각에서 입체적으로 바라보며 접근하는 관점이 필요합니다. 객관적인 관점에서 조사·연구·분석하고 여러분야에서의 융·복합이 요구됩니다.

우리의 문화 속에서 콘텐츠를 찾아내고 개발해야 할 것이며 전문가뿐만 아니라 민간의 참여와 아울러 지역의 거주 주민들이 참여하는 시민(주민)협의체들과 함께 창의적인 의견들이 반영될 수 있는 채널을 가동하고 문화콘텐츠와 도시디자인관련 전문가 산업체 시민들이 그룹핑되어 소통할 수 있어야 합니다.

이제는 관 중심에서 자금과 운영이 이루어지기 보다는 기업과 민간이 주도하고 관에서는 관리하고 지원하는 시스템이 구축되어야 합니다.

특정지역에 전문가 집단을 유치하고 집단지성의 결과물을 지역의 사업에 반영하여 지역의 경제를 활성화 하는데 기여할 수 있도록 한다는 것은 매우 바람직한 행정이라 할 수 있습니다. 시끌벅적 요란할 필요도 없습니다. 전문가

와 관료 그리고 시민(주민)위원회와 산업체들이 같이 어우러진 문화콘텐츠와 도시디자인 탐사단을 발족시켜 지역을 조사하고 분석하고 지역의 거주 주민들의 의견을 수렴할 수 있는 주민에 의해 주민을 위한 그래서 지역의 시민(주민)들의 행복지수가 높은 그런 도시와 마을이 되어야 할 것입니다.

열린 사고와 마음으로 귀를 열고 100년 아니 1000년을 내다볼 수 있는 문화콘텐츠를 만들어가야 합니다. 다행이도 우리사회는 아직 꿈과 열정을 지닌 많은 사람들이 있습니다.

전화 통화를 한 후 많은 생각들을 정리해 보았습니다. 여러 나라와 도시들을 기행하며 조사·연구한 자료와 중앙부처와 공기업 그리고 지방자치단체의 심의 심사 자문 평가 등을 통해 경험했던 다양한 생각들을 정리하다 지난 2012년부터 3년여 동안 월간공공정책의 칼럼니스트로 활동하며 써왔던 글과 사진들을 모아 지역과 문화 그리고 우리의 자원을 생각해보며 문화콘텐츠의 이해와 접근에 도움이 되고자 준비 하였습니다.

이 책을 통하여 다양한 분야의 전문가와 행정관료 그리고 시민(주민)들이 친절하고 아름다우며 행복지수가 충만한 안전한 도시와 마을을 만드는 밑거름이 되기를 소원합니다. 보이는 도시와 마을이 아닌 거주 주민이 행복한 도시와 마을로 발전되어 지속적 한류와 지속가능한 한류를 이어가야 할 것입니다.

정희정

문화 콘텐츠 디자인

1판 1쇄 인쇄 2014년 11월 19일 | **1판 1쇄 발행** 2014년 11월 26일
지은이 정희정 이창호 문혜은 | **표지디자인** 양은정 | **편집디자인** 양은정
펴낸이 강찬석 | **펴낸곳** 도서출판 미세움 | **등록번호** 제313-2007-000133호
주소 (150-838) 서울시 영등포구 신길동 194-70
전화 02-844-0855 | **팩스** 02-703-7508

ISBN 978-89-85493-87-1 03600
가 격 17,000원